U0049262

家庭美術館／美術家傳記叢書

碧血 戰畫
梁鼎銘

潘襎／著

國立台灣美術館 策劃　　藝術家 執行
National Taiwan Museum of Fine Arts

照耀歷史的美術家風采

「家庭美術館——美術家傳記叢書」於民國八十一年起陸續策劃編印出版，網羅二十世紀以來活躍於藝術界的前輩美術家，涵蓋面遍及視覺藝術諸領域，累積當代人對前輩美術家成就的認知與肯定，闡述彼等在我國美術史上承先啟後的貢獻，是重要的藝術經典，同時，更是大眾了解臺灣美術、認識臺灣美術家的捷徑，也是學子及社會人士閱讀美術家創作精華的最佳叢書。

美術家的創作結晶，對國家社會以及人生都有很重要的價值。優美的藝術作品能美化國家社會的環境，淨化人類的心靈，更是一國文化的發展指標，而出版「美術家傳記」則是厚實文化基底的重要工作，也讓中華民國美術發展的結晶，成為豐饒的文化資產。

Artistic Glory Illuminates History

In order to organize the historical archives of Taiwan art, *My Home, My Art Museum: Biographies of Taiwanese Artists*, a consecutive series that recounts the stories of various senior artists in visual arts in the 20th century, has been compiled and published since 1992. Accumulating recognition and acknowledgement for their achievement and analyzing their contributions to the development of art in our country, it is also a classical series of Taiwan art, a shortcut to understand the spirit and Taiwanese artists, and a good way for both students and non-specialists to look into the world of creative art.

Art creation has important value for the country and society from which it crystallizes, and for the individuals who create or appreciate it. More than embellishing our environment and cleansing our minds, a fine work of art serves as an index of the cultural status of a country. Substantiating the groundwork of our cultural progress, the publication of these artist biographies consolidates the fine arts development in the Republic of China, turning it into a fecund cultural heritage.

目 錄

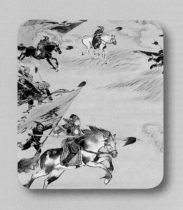

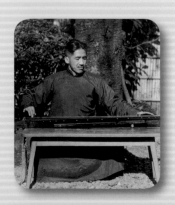

附錄

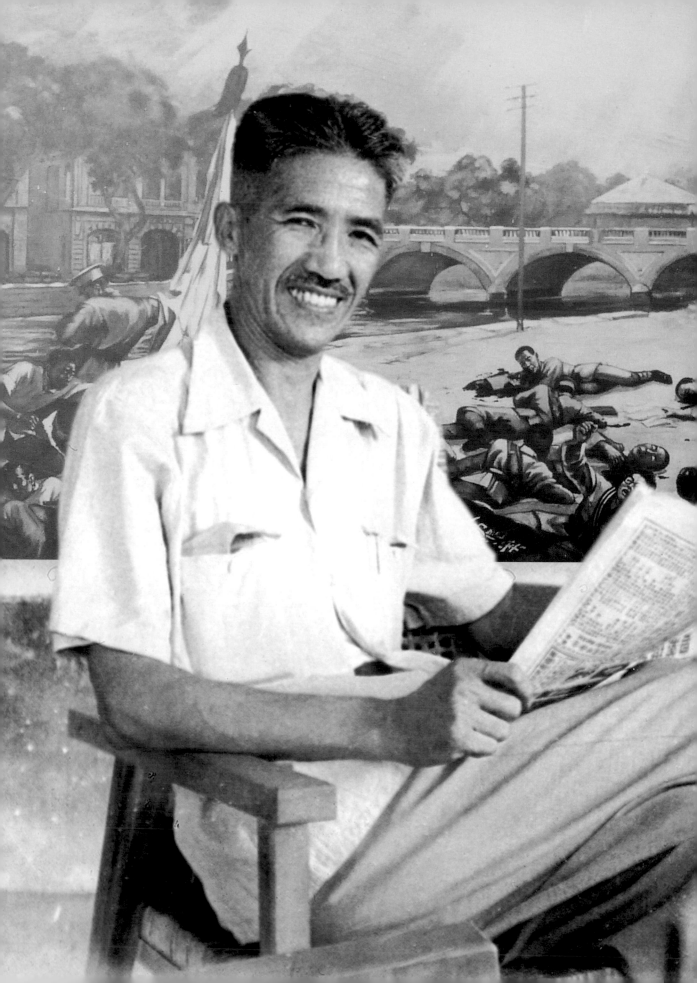

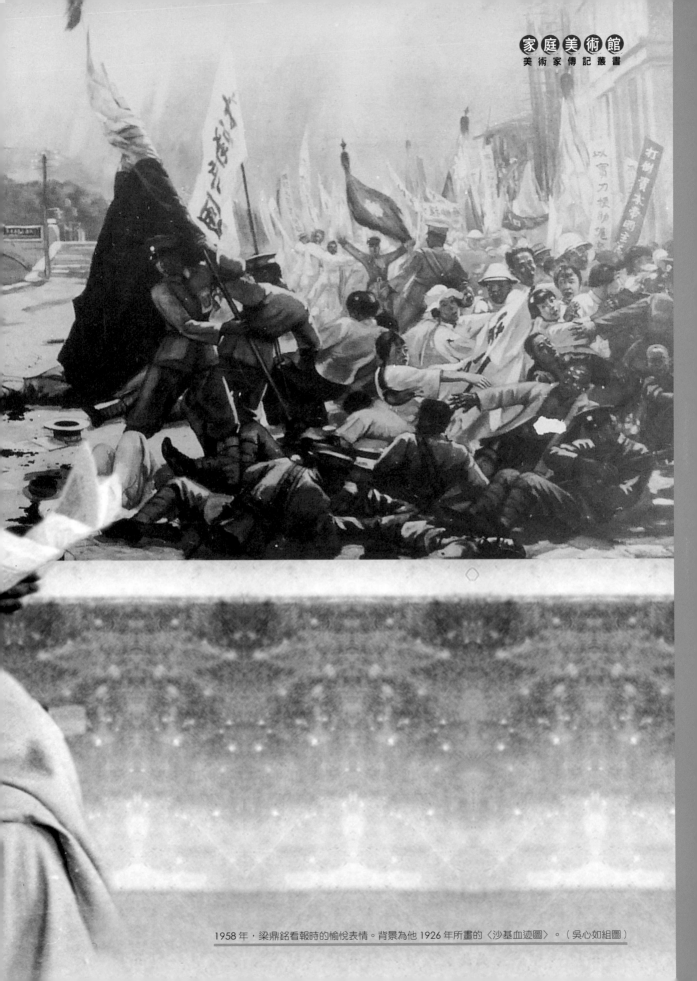

1958 年，梁鼎銘看報時的愉悅表情。背景為他 1926 年所畫的〈沙基血迹圖〉。（吳心如組圖）

一、風雷一壑──
詭譎的時代

20 世紀的序幕對於中國而言，是一場苦難的開始。繼甲午敗戰之後，中國走向極端的民族主義。義和團之變故，引發八國聯軍攻陷北京。中華民族的外侮更甚於以往，帝京棄守，皇室敗逃西安。梁鼎銘一家也因此南下廣東避禍。梁鼎銘生於中國的動盪時代，及長就讀饒富運用技術之測繪學校，畢業後一度執畫像業於廈門，此後活躍於上海實用美術與純藝術之藝壇。民國肇建，軍閥與列強攜手魚肉中國，民族主義再次興起，梁鼎銘捨棄優渥生活，以藝許國，南下廣州宣揚革命，成為國民革命軍的藝術指導者之一。

[左圖]
1959年梁鼎銘與作品合影。

[右頁圖]
梁鼎銘　自畫像（局部）　1920
油彩畫布　53×41cm

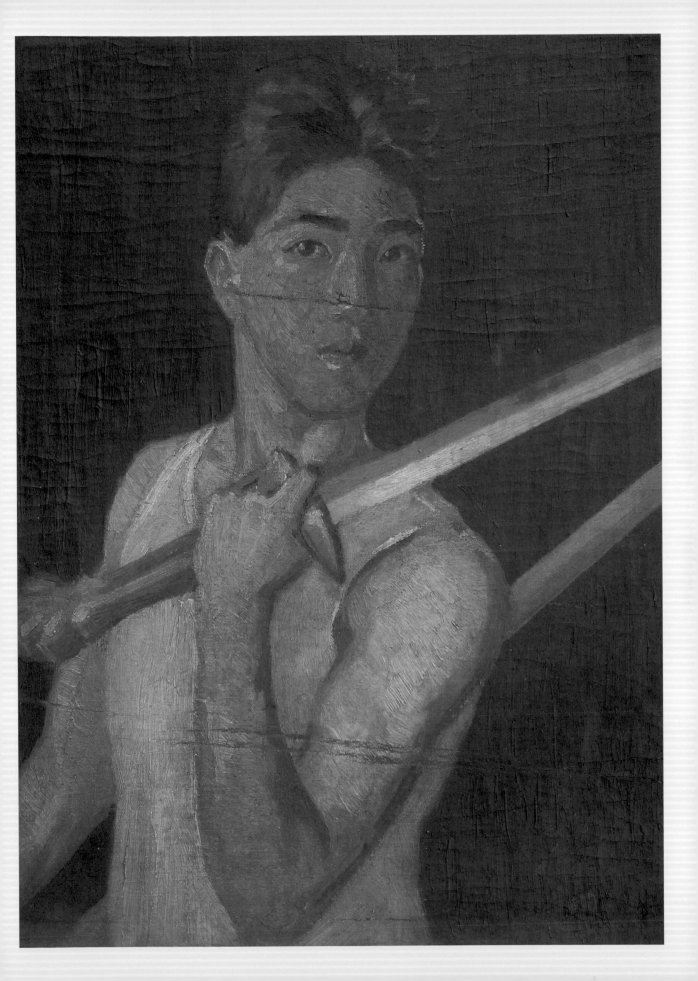

▌動盪年代的青年

[右頁上圖]
袁世凱像

[右頁中圖]
張勳像

[右頁下圖]
1903年美國畫家凱瑟琳‧卡爾替慈禧人石畫像。（藝術家出版社提供）

　　近代中國，戰亂與新思想不斷挹注到這塊古老文明的土地。第一次鴉片戰爭（1840-1842）開始，中國進入戰亂分陳，動盪不安的時代。自從西歐工業革命成功以後，機械大量生產，原料供應孔急。列強急需找到龐大勞力及市場輸出地。於是，帝國主義的嚴峻挑戰從遙遠的西歐脫軌而出，彼此傾壓，相互爭鬥，四出侵略。此後，亞洲國家只有日本、泰國得以倖免於被殖民的地步，其餘諸國如非被壓迫，就是落入殖民者手中。中國因地大物博，英、法、德相繼侵略，分配利益，往後則有日、俄，甚而葡萄牙亦租借澳門。中國應付這些帝國主義的需索已經自顧不暇，屋漏夜雨，內則有太平天國、捻亂、回變之禍，隨之革命黨人以新思潮鼓動於內地。

　　滿清皇室並非不思振作，第一次鴉片戰爭之後，內部開始興起一場議論；第二次鴉片戰爭，亦即英法聯軍（1856-1860）戰役，咸豐帝出逃熱河，病死承德避暑山莊，隔年起中國開始長達三十五年的洋務運動（1861-1895）。然而，洋務運動被挫於西化運動比中國晚的日本。甲午（1894）一戰，國勢衰弱不可同日而語，隨之八國聯軍之侵華而簽訂辛丑合約，慈禧太后雖經此變故而有再次變法之決心，然而老朽與保

[左圖]
清咸豐皇帝曾住在承德避暑山莊，此為避暑山莊匾額。（藝術家出版社攝）

[右圖]
承德避暑山莊內建築物室內一景。（藝術家出版社攝）

守的滿清皇室，顯然已無法應對嶄新浪潮。民國肇建未及數月，迫於革命倉促成功，無法抗衡舊有勢力，孫文任臨時大總統不久即讓位袁世凱。袁世凱洪憲帝制前，宋教仁被刺，爆發革命黨起義的二次革命；洪憲帝政鬧劇之後，中國陷入十餘年軍閥割據局面。之後有兩次直皖戰役、一次直奉戰役，以及一次張勳主導的復辟事件。這些戰亂無非說明民國初年欠缺統一政府領導，各地軍閥主導國家政局，局勢動盪不安。掌權者一心維繫自身權利，不顧社稷、民心，庶民則無所托依，國家自然受到外族侵略。

中華民國的肇建並未結束長期的紛亂局面，代之而起的是舊有帝國主義與各地方軍閥相互勾結，開啟另一個動盪不安的時代。皇權被打倒了，民主觀念未開，軍閥以武力為後盾，割據一方，魚肉鄉民。民主思想透過學校逐漸蔓延開來。誕生在這樣新舊文化雜陳的時代裡，如有擔當者，承擔時代使命，無所作為者，僅能隨波逐流，受到命運翻弄。梁鼎銘正是出生於這樣的時代。

梁鼎銘1898年出生於上海。上海本為黃浦江畔的小漁村，作為嶄新面目的近代化城市的興起，始於帝國主義侵略。1842年第一次鴉片戰爭後開設廈門、福州、寧波、上海為通商口岸。英、法、美等國紛紛在此開設租界，租界內擁有完全的司法獨立權，享有行政與司法的獨立自主權力。對於中國而言，租界意味著主權淪喪的象徵，乃是「國中之國」。中國人在自己的土地上受到歧視；相對於此，正因為是司法與行政權的獨立，卻又意味著中國與西方先進文明得以自由進出的管道。梁鼎銘父親紫榮公（1841-1922）任職於海軍，梁鼎銘出生後即與母親在此生活。

大清帝國自鴉片戰爭以來，飽受列強欺凌，此為中華民族數千年來首次遭逢海上霸權的挑戰，海上侵擾為甚。初則

無力反擊，爾後習得建造技術，在上海、福州建造船廠，最後成立南、北洋艦隊保疆衛土。梁鼎銘出生前四年，甲午一戰（1894-95）北洋艦隊毀於一旦。清廷自從1874年起開始進行籌建近代化海軍，念茲在茲，卻毀於甲午戰役，軍容壯碩的北洋艦隊抵不過日新月異的造艦技術與觀念，全軍覆沒。甲午戰役後隔年，清廷重新開啟海軍重建與編整的龐大工程，清廷聲威在甲午重挫後逐漸復甦，然而隨之拳亂四起，迎面而來的八國聯軍之戰，使得國家困境更甚以往。雖然八國聯軍戰役因為兩江總督劉坤一發起東南自保運動，東南半壁免於捲入戰火蹂躪，然而龐大的賠款，使得清廷難以支應。

紫榮公生於鴉片戰爭期間，早歲投身於大清海軍，甲午戰役那場驚心動魄的毀滅性戰役，對於這位老兵而言，必然刻骨銘心。那時紫榮公已經五十多歲，人生過了大半，慘烈的記憶只能傳述給下一代，以資振

1900年，梁鼎銘兩歲時與母親、兄姊合影於上海。

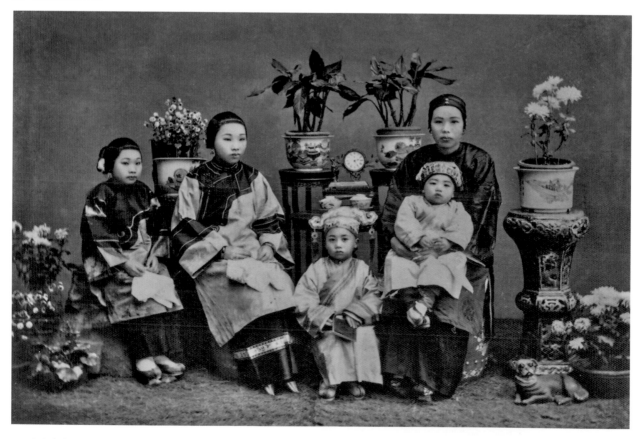

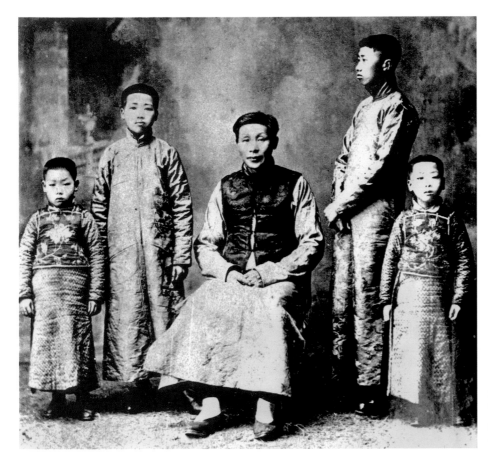

［上圖］
1912年，梁家四兄弟與父親合影。
［下圖］
1914年，十七歲時的梁鼎銘。

衰起頹。梁鼎銘父親供職於大清海軍，自然擁有比其他軍種更具近代化的思想與觀念。甲午一戰震懾了紫榮公，北洋海軍重組，紫榮公以高齡任職於海容級巡洋艦。德國伏爾鏗造船廠（Aktien-Gesellschaft Vulcan Stettin）為大清帝國建造海容級巡洋艦，1898年駛進大沽港。這時紫榮公已經年近六旬，頗有老驥伏櫪之態。他與妻兒居住於上海的高昌廟海軍基地。十里洋場，遠離帝京的天威，上海似乎更具備近代化活力。1900年梁鼎銘方才三歲，遭逢八國聯軍之亂，隨母親黃金鳳避禍廣東中山縣娘家，亂後又回到上海。幼時他在母親陪同下觀看洋畫故事，西洋戰爭畫面與故事內容逐漸在他腦海中落下種子。

　　辛亥革命那年，梁鼎銘就讀於泉漳公學，他在此剪去髮辮，迎接新時代的到來。大清帝國的海軍在上海高昌廟建有海軍基地及造船廠，紫

榮公服職的南洋艦隊即駐節於此。其前身為1865年創立的江南機器製造總局，簡稱江南製造局，1867年由虹口遷移到高昌廟。江南製造局除了建造船隻、砲彈之外，也擁有廣方言館。廣方言館在1869年併入江南製造局，有清一代，翻譯一百六十種外國軍事、科技、地理、經濟、政治及歷史等書籍，被譽為質量皆精之著作。

　　1915年梁鼎銘十八歲，就讀上海的南洋測繪學校。測繪學校為當時運用最新科技，測量地形、地物而設置的教育機構，屬於實用性學科。自然地，測繪學校的教育訓練，養成梁鼎銘往後在藝術表現上追求實事求是的寫實主義風格。1916年他前往廈門以畫像謀生。為了維持家計，他選擇了與他興趣最接近卻又能鍛鍊自己觀察力的領域。廈門雖然是彈丸之地，卻也拜五口通商章程的開港之賜，在此也是西洋近代化思想的接觸地點。閩地貧瘠多山，閩人多往南洋經商。陳嘉庚為東南亞華僑領袖，於1919年敦請蔡元培等十人籌備廈門大學，兩年後開校，為中國華僑創辦大學之始，思想前進。然而，上海畢竟在當時為中國首屈一指的商埠，家人多活躍於此，親情之兼顧與謀生機會自然較多。為此，梁鼎銘再次返回上海。

▌實用美術的上海生活

　　清廷覆滅之後，中華民國無力經營海軍，海軍一度停滯不前。紫榮公退休賦閒，1917年梁鼎銘返回上海，年底他的〈晨妝初罷〉獲得東雅公司月份牌徵稿第二名。這年他進入上海英美煙草公司（British American Tobacco plc.）服務，服職時間頗長，直到1925年方離開上海。他在廣告部擔任設計工作，主要為描繪深受時人歡迎的月份牌畫。除此之外，他也在1923年與友人一同籌設「天化藝術會」，從事藝術教育的推廣與展覽工作。

　　「英美煙草公司」創立於1902年，成立當年收購花旗菸草公司上海浦東廠，處理在華製造與銷售菸草事業，往後持續在天津、漢口、鄭

梁鼎銘早年的畫作
[右頁上圖]
梁鼎銘　叢雲　1918　水彩
[右頁下圖]
梁鼎銘　江邊秋意　1918
油彩畫布

雲叢之將雨北方二時午日下十二月戊午日廿一日七年民國

民國七十年

一九六

梁鼎銘　又銘、中銘寫生
1921　油彩畫布

〔右頁下左起〕
1. 羅特列克1891年作的「新藝術」作品〈紅磨坊〉。
2. 早年月份牌上的古裝仕女，為胡伯翔作品。
3. 杭穉英作於20世紀30年代的時裝仕女圖。
4. 鄭曼陀所作的柳下仕女圖。（藝術家出版社提供）

州、青島、哈爾濱、瀋陽、營口及香港設置十一座工廠。這家公司經營得宜，到了1937年抗戰爆發之際，在中國市場占有率達到七成，穩居中國捲煙製造及販售業龍頭寶座。在這樣的公司上班，生活自然優渥。梁鼎銘在上海創作月份牌人物畫，獲得一定聲望。但是，相較於其他畫家以美女為主要題材，梁鼎銘的人物畫則多以歷史故事為題材的美人畫。

　　月份牌的起源有各種說法。有人認為起源於1870年代，也有人認為起源於1912年鄭曼陀採用擦筆水彩表現人物開始，後者為著眼於技術觀點的說法。就體例而言，月份牌受到中國日曆、二十四節氣的影響，然而整體而言從西方19世紀晚期開始，商家採用近代化印刷廣告海報、宣傳畫，從而與商業廣告結合，成為近代廣告的前身，特別是在「新藝術」（Art Nouveau）興起的階段。在1890年代前後的西歐，運用美女作為宣傳廣告的手法甚為流行。逐漸地，這種表現手法流傳到東方的東京、

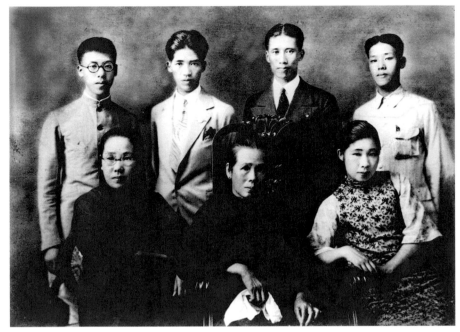

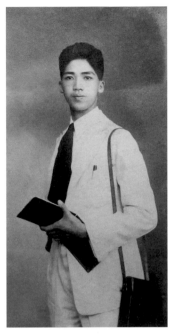

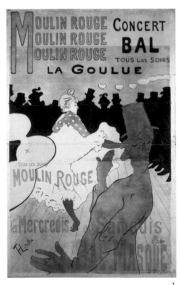

[左上圖]

1923年，梁家兄弟姊妹與母親合影，後排左二為梁鼎銘。

[右上圖]

1924年，手持畫本的英挺少年——梁鼎銘。

上海，標誌著近代東方商業的影像。

　　站在傳統藝術家的觀點，當時月份牌被視為過於匠氣的民間藝術，然而今天已經被上海列為無形文化資產。在20世紀的上海，商業廣告十分盛行，「英美煙草公司」為了推銷香煙，特別設置廣告室，以高薪聘

1　　　　　　2　　　　　　3　　　　　　4

1　　　　　　　　　　　2

請梁鼎銘、胡伯翔、周柏生、倪耕野，以及吳少雲等人繪製月份牌。月份牌主要使用於菸酒、肥皂、電池、保險、百貨及保險業等商品領域，重要題材有美女、風景，此外尚有古典人物、歷史故事，進入月份牌的美女除了虛構的古代美女容貌之外，尚有當時著名的京劇名伶、演員等。第一位以月份牌創作博得名利的畫家為周慕橋（1868-1922）。周慕橋擅長於古裝人物，將西畫造型與透視表現融入傳統繪畫的基礎上，因此獲得好評。使得月份牌提升到嶄新領域的是鄭曼陀（1888-1961，圖見p.17 下排圖4）。鄭曼陀名達，字菊如，筆名曼陀，為中國月份牌畫首創擦筆水彩技法的發明者。所謂「擦筆水彩」是先以灰黑色炭精粉精細地描繪底色，接著敷以淡彩，人物呈現細膩而微妙的立體感。他特別注意人物眼神，不論古典美人與摩登女性，都能以眼傳神，畫中美人有「眼睛能跟人跑」之美譽，意味著「眼睛能勾引別人」。胡伯翔（1896-1989，圖見p.17 下排圖2）堅持採用水墨造型之後，於其上敷染水彩，作品頗為傳神，曾受前輩畫家吳昌碩、王一亭及陳瑤笙等人稱許。不只如此，1928年胡伯翔與郎靜山、黃伯會，以及北京「光社」的陳萬里一起籌組「中華攝影

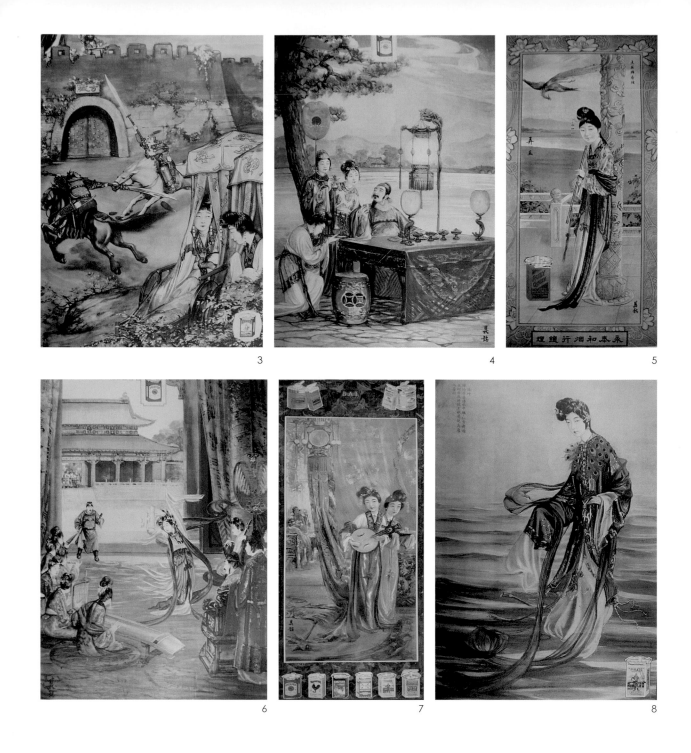

3

4

5

6

7

8

　　「學社」。胡伯翔乃是近代中國攝影的開創者之一，作為月份牌畫家，他畫中的人物肌膚晶瑩剔透、鮮潤動人，傳達出柔細的肌膚感，成為當時薪水最高的月份牌畫家。他是活躍於1930年代上海月份牌畫界，同時也是重要的攝影家及商業經營者。

　　在這個領域中身分最為獨特的畫家當屬杭穉英（1900-1947，圖見p.17下排圖3）。杭穉英又名稚英，號冠群，開創最早廣告公司，描繪月份牌畫

[左圖]
20年代末，梁鼎銘所畫的香煙廣告。

[右上、右下圖]
晚清仕女肖像畫。梁鼎銘的仕女造型即受到這類肖像畫風的影響。

多達一千六百種，早期學習鄭曼陀，往後融入炭精筆肖像畫法，畫風大變，風格濃麗，其中以《美麗牌香水》、《雙妹牌花露水》著稱。在1920到1930年代的上海，月份牌畫大多以美人居多，彷彿今日以豔麗四射的模特兒為廣告宣傳一般，推銷商品，吸引買家。梁鼎銘所描繪的作品均非春心蕩漾的閨中少女或風花雪月的摩登美女，往往以古典歷史故事為題材，洋溢著發人深省的精神，諸如〈古城相會〉（P.19圖3）、〈董卓大鬧鳳儀亭〉（P.18圖1）、〈洛神〉（P.19圖8）及〈弄玉〉（P.19圖5）均採自古典歷史故事。梁鼎銘的仕女造型深受晚清仕女畫風影響，身材纖細，楚楚動

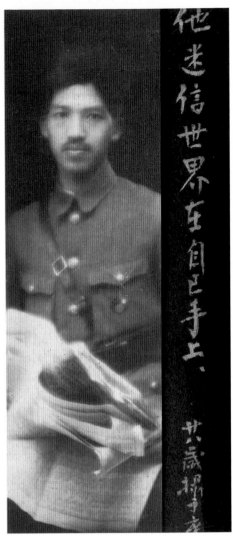

[左圖]
梁鼎銘1924年為林徽音描繪
的肖像。（藝術家出版社攝）

[右圖]
1925年，二十八歲的梁鼎銘。
題字：他迷信世界在自己手上

人，頗似海派畫家任伯年（P.22左下圖）、錢慧安（P.22左上圖）等人的風格。而
畫中人物由於空間的透視處理及層次有致的渲染，具有近代感。當時梁
鼎銘在上海廣告界已具有一定聲望。1924年7月3日他為當時著名的女子
林徽音描繪肖像畫。

　　1926年《良友》（P.24）創刊，主要以中產階級消費群為基礎，之後兩
三年間《文華》（P.23）接著創刊，第一期封面是梁鼎銘三姊梁雪清描繪的
李瑤卿女士。梁鼎銘在前往廣東之前，一方面也嚮往藝術創作，1923年
與同好及家人成立「天化藝術會」後，他被推選為總務主任，畫家包括
胡伯翔、梁鼎銘三姊梁雪清、梁又銘、梁中銘等人。「天化藝術會」為
美術教育機構，有舉行畫友展覽與推廣美術教育的功能。梁鼎銘的孿生
弟弟又銘、中銘都在此一藝術會學習繪畫並且教授西畫。1927年9月10日，

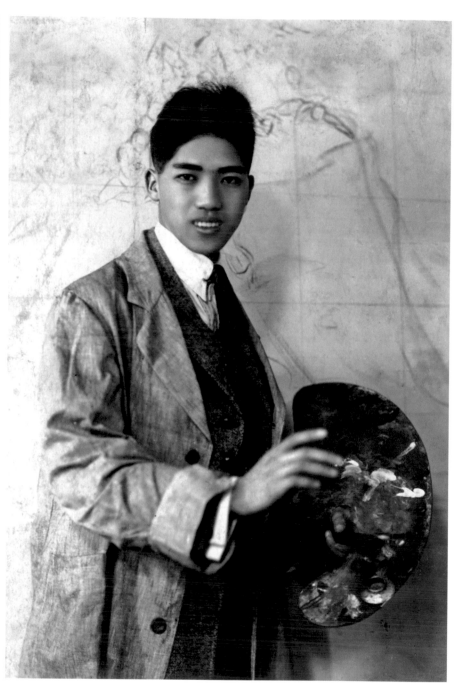

[左上圖]
錢慧安　晉爵一品　1905
水墨設色　144×78cm

[左下圖]
任伯年　華祝三多圖
年代未詳　水墨設色
202.5×106.5cm

上海舉行聯合美術展覽會，由中華藝術大學、晨光藝術會發起，天化藝術會、漫畫會、上海藝術大學、新華藝術大學、藝術師範等團體皆有參加，參加者包括徐悲鴻、丁衍庸、張聿光、陳之佛、梁鼎銘、梁雪清等人，顯見此時梁鼎銘已經在美術圈受到矚目。

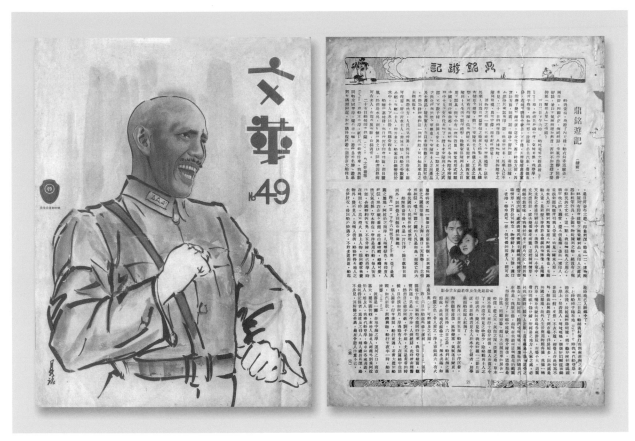

[左圖]
《文華》雜誌49期封面為梁鼎銘所繪

[右圖]
《文華》雜誌刊載梁鼎銘遊記

上海的美術教育

　　梁鼎銘從事繪畫事業的起點在上海。我們已經不清楚他在當時學畫的歷程，但是在民國初年的上海，接觸繪畫的條件的確比其他地方要便利許多。這裡是十里洋場，車水馬龍，有西洋最新的美術知識傳入，同時也有嶄新的美術教育系統的建立。民國初年的上海，美術活動較北京還要興盛、活躍，商業發達，工廠製造業也相繼設立。因為貿易與製造業發達，產生許多新的資產階級。這些新的階級取代舊時代的官僚、仕紳，以更為開放的審美觀接納美術作品，因此有海上四家的出現，分別是趙叔孺（1874-1945）、吳徵（1878-1949，P.25下左圖）、馮超然（1882-1954，P.25下中圖）、吳湖帆（1894-1968，P.25上左圖）。趙叔孺為浙江寧波人，吳徵浙江崇德人，馮超然為江蘇武進人，吳湖帆則是出自於繪畫傳統濃厚的

[左頁右圖]
1924年，梁鼎銘於〈環境〉大畫前留影。

1926年《良友》雜誌創刊，
圖為四期《良友》封面。（藝
術家資料室提供）

蘇州。從他們的出身看來，頗能反映出當時的情形，上海本為黃浦江畔
小漁村，欠缺文化底蘊，因中英「南京條約」而開埠。此地逐漸匯聚來
自四方的人才，遠自四川的張大千，來自廣州的高劍父、高奇峰兄弟也
都活躍於上海。劉海粟老師周湘為美術教育的奠基者之一。他師事錢
慧安、吳大澂，受知於翁同龢，被譽為「今之石谷也」。可惜，周湘以

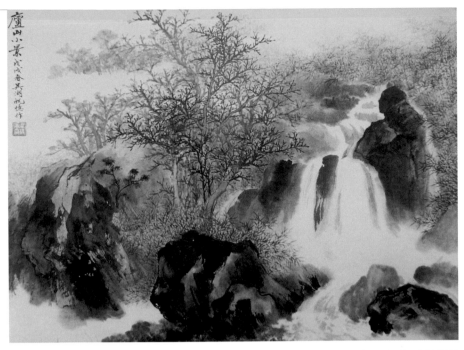

吳湖帆　廬山小景　1958　水墨設色　45×67cm

[右圖]高劍父　楓鷹　紙本設色　165.8×78.3cm　廣州藝術博物院藏

吳徵　玉堂富貴　年代未詳
水墨紙本　149×80cm

馮超然　雪江放棹　年代未詳
水墨紙本　133×55cm

高奇峰　鴛鴦　1913　紙本設色
79×20cm　廣州藝術博物院藏

劉海粟　黃山圖　彩墨
69.5×134cm
劉海粟美術館藏

畫結交於康有為、梁啟超，戊戌變法失敗，因為參與起草文告、傳遞消息，遭清廷猜忌，避禍日本，滯留長崎，以篆刻繪畫而聲名大噪，日後又遊學於英、法、德，大量觀賞油畫原作，研究鑽研。更有甚者，他以假名充任大清駐英法等國一等秘書。光緒三十三年（1907）歸國，隔年起十年間創辦四所美術學院，開啟中國最早西式美術教育的先河。

　　1907年周湘在八仙橋創辦布景畫傳習所，著名學生有劉海粟、陳抱一、烏始光、汪亞塵、丁悚、張眉蓀等，1910年創立中西圖畫函授學堂，宣統三年（1911）創立上海油畫院，學生有徐悲鴻，1918年創立中華美術大學。顯然，中國最早的美術教育乃是由中國繪畫的學習者透過自學或者某種非正式的美術教育管道，學習到西洋近代的美術理念與創作。中國第一代油畫家大都由水墨畫轉入油畫之學習，周湘即為典型例子，他的油畫純然是自學以及觀摩而來。除此之外，即便往後出洋受過正統或者私塾美術教育的畫家，諸如劉海粟、陳抱一、徐悲鴻等人，也都是在類似周湘這樣的非科班出身的老師下學習並受到啟蒙。被稱為中國最早美術學校的上海美術學院創立於1912年。1912年劉海粟與烏始光、張聿光等人創立上海美術學院，院長為烏始光，一說張聿光，因畫

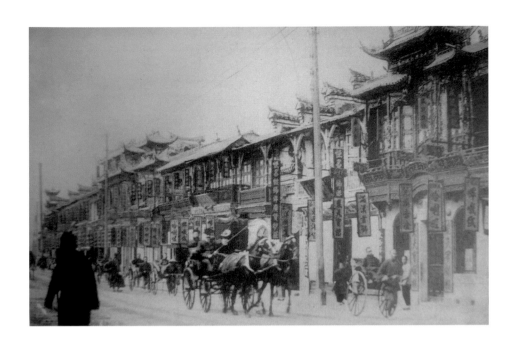

1911年代的上海南京路景
況，當時還有馬車經過。（藝
術家資料室提供）

院創立時由劉父募得一千元，劉海粟掛名副院長。當時劉海粟最年輕，年僅十七歲。隔年，1913年8月9日周湘在上海《申報》刊登啟事：「貴院長伍君（烏始光）及貴教員等皆曾受業本校，經鄙人之親授，或兩三個月或半年，故諸君之程度，鄙人無不悉，為學生尚不及格，遑論教人。今諸君因恨鄙人管理之嚴厲，設立貴院與本校為旗鼓。其如誤人子弟乎？嗚呼！教育前途之厄也。」隔日，烏始光登報反擊，中有「本院長烏君並非畫界人物，所聘教員，皆於畫學根柢甚深，亦非周之門弟。……。」烏氏發言駁斥，卻未攻擊周湘。周湘再次回擊，上海美術學院又再次回擊，如此一來一往方止。1915年上海美術學院改稱上海圖畫院，烏始光離職，創立油畫研究機構東方畫會，並創設華達廣告公司，隔年去職赴日，往後專注經商。張聿光於1919年離開上海圖畫院，1928年出任上海美專副校長，擅長於中西繪畫、人物、走獸、花鳥，畫風屬於海派，融合吳昌碩、王一亭、錢慧安等人風格，饒富創意。

　　綜觀這段上海美術教育萌芽的歷史可以得知，當時美術教育的初期師資幾乎沒有受過正規美術教育，譬如周湘是傳統私塾教育下的典型人物，經由日本、歐洲各國的遊學機會，自學成家。烏始光初為美術愛好

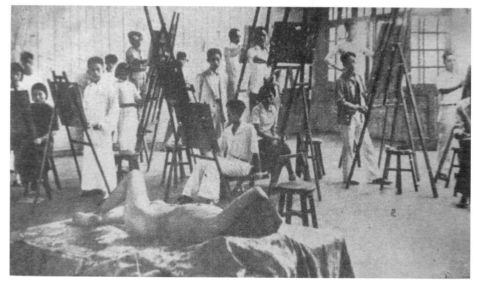

昔日上海美專校門一景（藝術
家資料室提供）

[右上圖]
上海時期的梁鼎銘（藝術家資
料室提供）

[下圖]
昔日上海美專西畫實習教室上
課情形（藝術家資料室提供）

者，風雲際會，興辦美術教育機構；張聿光與劉海粟往後雖長期投入美
術教育工作，前者往後在舞臺設計獲得聲望，但都不是接受正規美術教
育的畫家。梁鼎銘年齡與劉海粟相近，所處的美術教育環境著實相同。
梁鼎銘一方面從事近似今日商業廣告的月份牌畫，一方面也開設美術教
育機構，類似今日美術教室，「天化藝術會」的性質即是如此。他們皆

為中國近代美術教育的啟蒙
者。

　　1917年上海圖畫院舉行裸
體畫素描成果展，衛道之士為
之瞠目結舌。此後長達十年，
劉海粟陷入裸體畫為藝術與否
或者破壞良善風俗的保衛戰之
漩渦當中。1920年代，裸體畫
依然是個衝擊傳統文化底層的
議題，1925年五省聯軍統帥孫
傳芳對劉海粟發出公開函，要
求取消上海美術院教授裸體畫
課程，劉予以回擊。顯而易見
地，裸體畫在當時是一項被視
為傷風敗俗，必須採用威權加
以制止的反社會行為。但是，
對於畫家而言，裸體畫不只是
藝術，同時也是反抗權威，展
現對於藝術堅持信念的一項舉
動。梁鼎銘留下當時創作的一
件裸體畫作品〈浴後〉，正好
說明他在當時對於藝術的態度
與執著。一位裸女坐在紅色花

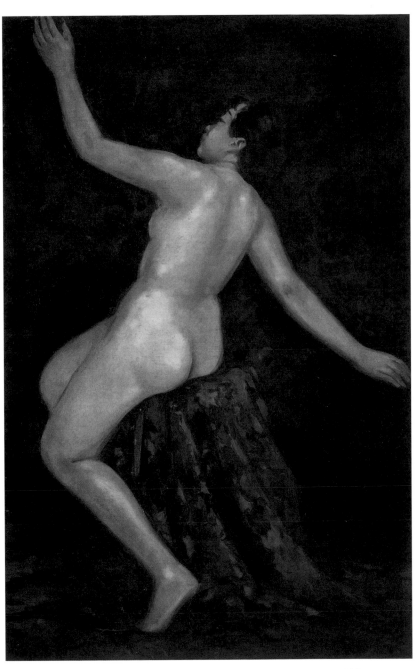

梁鼎銘　浴後　1923
油彩畫布　89×56.5cm

布上，臉部側面，左手往上，右手往下，背景灰暗，肉體在光線下展現
雪白肌膚。梁鼎銘一方面從事月份牌工作，一方面展現出自己對於藝術
的熱忱。梁家秉承紫榮公的報國理念，梁鼎銘往後投身黃埔軍校以藝術
宣揚革命，又銘、中銘隨支相從，為民國的美術史增添不平凡的一頁。

二、籬外濤聲──
席捲中國的黃埔怒濤

梁鼎銘一生成就的轉捩點乃在於南下廣州參與國民革命軍。自從他以藝許國之後，等於一部民國的戰爭文藝史縮影。梁鼎銘在黃埔軍校期間參與《革命畫報》編輯，隨之參與軍事行動。全國統一後，奉命前往歐洲考察。這段期間是梁鼎銘生命的關鍵時期。他從一位商業活動的廣告從業者出發，因為報國的愛國心驅使，開啟中國近代史中最早的「戰畫」傳統。

[左圖]
1927年梁鼎銘（左）
出征前與姊弟們合影。

[右頁圖]
梁鼎銘
油然作雲馬陣圖（局部）
1947　水墨
153×366cm

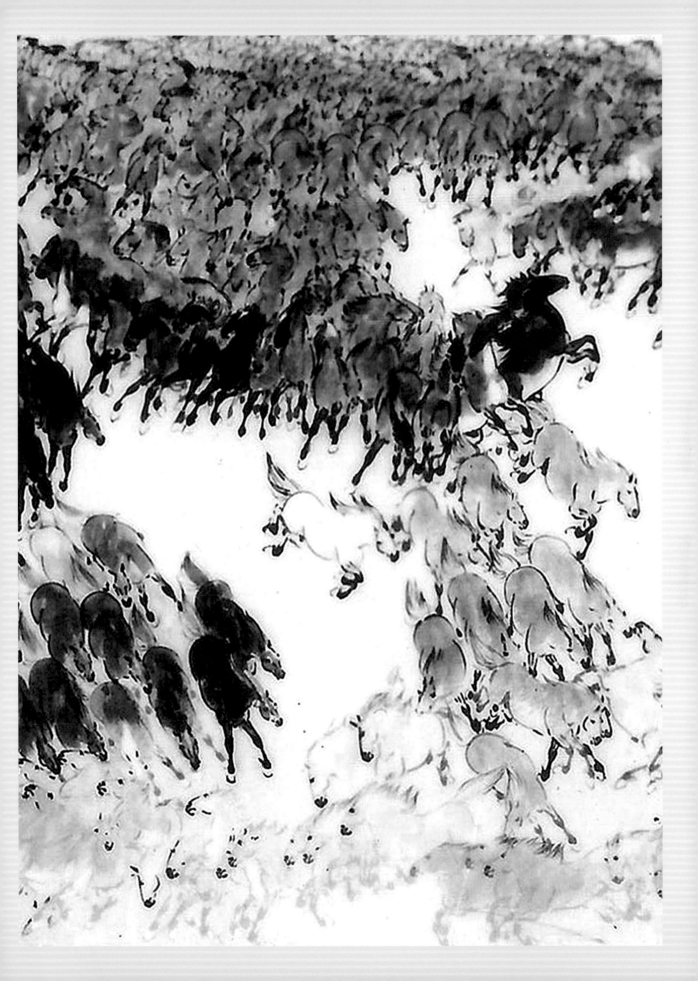

黃埔風雲

　　梁鼎銘雖是廣東順德人，卻誕生於十里洋場的繁華上海。順德距離廣州市不遠，位於廣東省南部，珠江三角洲平原中部，東邊為番禺，西鄰新會，南邊則是中山縣，梁鼎銘母親即為中山縣人。在國民革命軍尚未北伐前，全國分崩離析，軍閥交戰，禍亂未已。1925年秋，梁鼎銘捨棄優渥待遇，毅然從上海前往國民革命的根據地——廣州。

　　梁鼎銘在廣州舉行展覽活動，據云沒有售出作品。陳果夫前來觀賞，詢問是否前往黃埔軍校？梁鼎銘於是前往黃埔，由劉文島將軍，一說為陳希曾引薦黃埔軍校校長蔣中正，隔年獲任命為《革命畫報》主編。劉文島曾留學巴黎大學，獲得法學博士學位，精通英、法、德語，為民國才子與外交家。劉氏因蔣中正介紹進入中國國民黨，此時他人在廣州，往後出任駐德公使。

清末年間佚名畫家筆下的廣州商館區一角，已可見到當時廣州繁榮的街景。（藝術家資料室提供）

梁鼎銘到廣州時，國民政府已經控制廣州局勢，只是國民黨內部的國共紛爭暗潮洶湧。在此之前，廣東省局勢可說是全國紛亂的縮影。軍閥盤據，各懷厲害，彼此算計。廣東省經歷無數次戰禍，方才安然度過內外的挑戰。首先是陳炯明的態度與叛變事件。

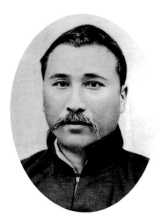

陳炯明像

陳炯明在中國近代史上被大書特書的是「陳炯明叛變」或者稱「陳炯明事件」。就孫文的立場而言，因為陳炯明反對孫文才引發「廣州蒙難」。如果跳脫對立雙方立場，此一事件被稱為「六一六事變」，孫、陳反目，直至陳炯明敗走香港為止。陳炯明為清末秀才，1906年入廣東法政學堂第一屆學生，兩年後以最優秀等生畢業，1909年成為廣東諮議局委員，倡導保障人權與社會等理念，往後加入同盟會，創辦《可報》支持革命。黃花崗起義，陳炯明擔任第四敢死隊隊長，民國成立後擔任廣東省副都督，二次革命失敗，孫文改組國民黨為中華革命黨，要求黨員畫押效忠，陳炯明以不符民主，拒絕入黨。1916年討袁戰役中，陳炯明返回廣東籌組廣東共和軍。1920年陳炯明與許崇智擁護孫文返回廣東籌組軍政府，陳炯明被任命為總司令。顯然，陳炯明異於一般軍閥，具有更為近代化的思想與時代認知。

　　1921年孫文召集廣東省選出的國民議員，推舉他為非常大總統；同年，俄國共產國際代表馬林於桂林行營會見孫文，洽談國共合作。1922年，北京非法總統徐世昌去職，黎元洪復職總統，時人認為護法目的已達，孫文亦應去職。此時，孫文拒絕去職，力主以武力北伐，統一中國。陳炯明素來服膺美國聯邦政治，因此反對孫文北伐，孫文免去陳炯明廣東省長一職，廣東局勢陷入緊張。陳炯明部屬葉舉一方面通知孫文離開總統府，要求其去職；一方面派兵包圍，軟硬兼施。孫文迫於無奈撤離總統府，府方守軍則予以抵抗，葉舉鳴炮恫嚇。國民政府直書此一舉措為「砲轟總統府」，孫文乘坐永豐艦避走上海，同年孫文與共產國際代表越飛共同發表〈孫越聯合宣言〉，明確指出俄國共產制度不適合中國，但容許共產黨以個人名義加入中國國民黨，共同反對帝國主義。1923年1月4日，孫文通電討伐陳炯明，聯合許崇智與滇軍楊希閔、桂軍

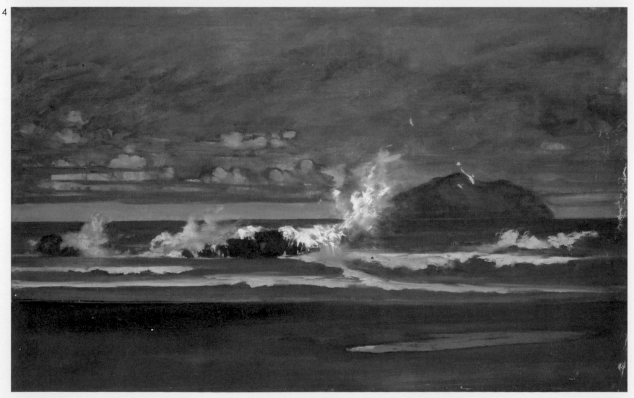

1. 梁鼎銘　船　1923　水彩　16×21.5cm

2. 梁鼎銘　西子湖光　1946　油彩畫布　60×91cm

3. 梁鼎銘　廬山　年代未詳　油彩畫布　45×61cm

4. 梁鼎銘　宜蘭海濱　1948　油彩畫布　45×60.5cm

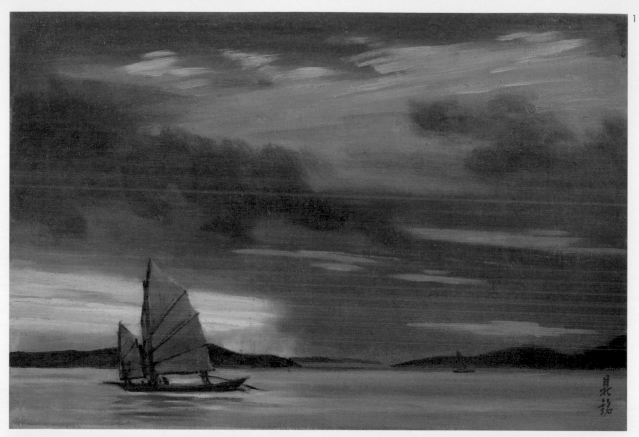

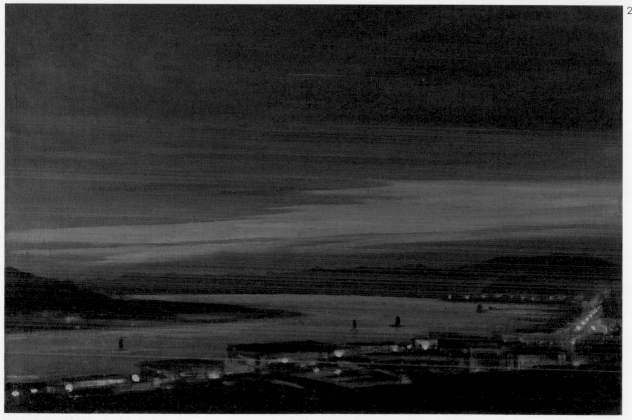

1. 梁鼎銘　啟航　約1949　油彩畫布　31×46cm　　　3. 梁鼎銘　金門一景　1954　水彩　39×54cm

2. 梁鼎銘　澳門夜景　約1950　油彩畫布　41×61cm　　4. 梁鼎銘　莒光聳翠　1958　油彩畫布　61×91cm

3

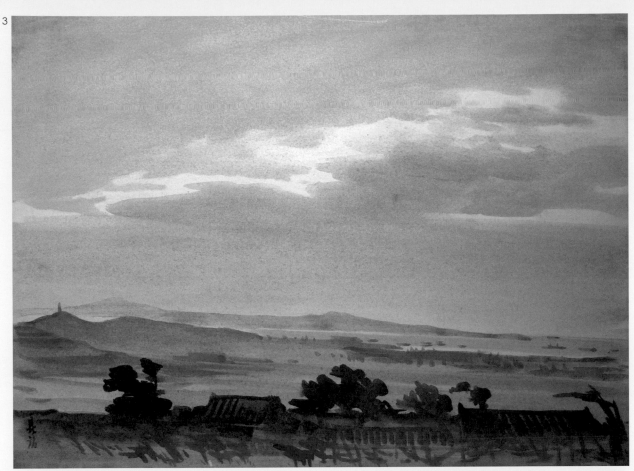

4

梁鼎銘手稿／詩
（藝術家出版社攝）

劉震寰組成「討賊軍」，聯軍合圍廣州。1月15日陳炯明宣布下野，退居惠州，據守東江天險，負隅抗拒。大元帥府與陳炯明部隊此後互有攻伐，1924年5月孫文在俄國政府援助下，創立黃埔軍校；蔣中正出任校長，左派廖仲愷出任黨代表，周恩來出任政治部副主任。此時，孫文正式擁有高度組織能力的軍事隊伍，作為統一中國的後盾。

　　1924年11月陸海軍大元帥孫文應馮玉祥邀請，前往北京共商國是，由廣州經神戶，發表〈大亞洲主義〉，抵達天津，扶病入北京。1925年3月12日孫文以肝病復發，去世於北京。北京大學臺灣同學有弔詞：「三百萬臺灣剛醒同胞，微先生何人領導；四十年祖國未竟事業，

梁鼎銘手稿／詩
（藝術家出版社攝）

舍我輩其誰分擔」。3月大元帥府改為國民政府，5月23日中國國民黨第一屆中央執行委員會發表時局宣言，宣稱北方段祺瑞政府勾結帝國主義，罔顧民意，拒絕雙方和談。6月1日，為了澈底解決內部問題，國民政府命令滇軍為左翼、桂為中路、粵軍為右翼，黃埔軍校成立方才半年，由蔣中正率領教導團師生加入右翼，誓師討伐陳炯明，是為第一次東征。滇桂兩軍按兵不動，右翼孤軍奮戰，初於淡水勝出，再次於棉湖艱苦戰鬥，終獲勝利，贏得第一次東征。然而，滇系楊希閔、桂系劉震寰心懷不軌，西通唐繼堯，北方暗結段祺瑞，試圖大舉叛亂；6月6日蔣中正率軍擊潰楊、劉軍隊，14日攻占廣州，穩住國民政府根據地。就在

【關鍵字】

戰畫與歷史畫

在西洋美術學院的傳統美學中，歷史畫（戰畫屬歷史畫範疇）與神話繪畫乃美術題材分類中的最高範疇。因為，歷史畫與神話繪畫的內容表現出以人為核心的故事內容，而此內容的繪畫者必需具備高度的人文素養方能勝任。這些題材皆出自於希臘、羅馬，戰畫傳統，尤以羅馬記功碑、凱旋門最為典型。直到文藝復興時期，戰畫與神話故事皆大為流行。往後，法國皇家繪畫雕刻學院的入院會員，如以歷史畫或神話繪畫獲得入選者，地位最受尊重與肯定。

在中國繪畫傳統中，「成教化助人倫」的繪畫傳統雖一度被畫院肯定，卻沒有明顯的位階。譬如宋徽宗時為中國畫院最鼎盛時期，《宣和畫譜》將繪畫分為十二門，人物的門類有道釋、人物、番族等類，人物則以歷代君王為主，道釋則以宗教繪畫為題材。戰爭題材屬清代乾隆皇帝時期最盛，「十全老人」之號出自於戰爭者自矜其功績的寫照。因此，這些戰爭題材不若西洋繪畫中以征伐中的戰場的廝殺場面為主，而以彰顯皇帝武功顯赫為目的。

梁鼎銘的戰畫出自於西洋繪畫傳統，「五大戰畫」中的〈沙基血迹圖〉較為類似歷史畫，具有新聞紀實性歷史畫傳統；餘則與西洋戰畫傳統最為相近。梁鼎銘偶用「戰史畫」，慣用「戰畫」，兩者都沒有脫離「歷史」的觀照與反省。

此一階段，爆發沙基慘案。這事件前出自於同年5月30日發生英、日鎮壓上海遊行工人所爆發的五卅慘案。6月廣州與香港工人為了聲援上海工人，由廣州國民政府策畫，發動廣東省、香港大罷工。英國軍隊以機關槍掃射多達十萬人的遊行隊伍，事後統計有六十一人死亡。

國民黨與共產黨在1924年正式合作，史稱第一次國共合作，歷時三年，從1924年1月至1927年7月清黨運動為止。國民政府除內部組織模仿俄國共產黨之外，創建軍校以為武力，接受俄國軍事援助與顧問團支援。對外政策則對帝國主義採取激烈抗爭的態度。發生於1925年5月30日的五卅慘案，雖是由中國國民黨發動，實際上比較多的是共產黨員的積極作為，餘波為漢口、鎮江、九江、重慶等地的抗議運動。漢口、九江也爆發英、日兩國開槍事件，接著則是沙基慘案。沙基慘案後，國民黨與共產黨合作發動青島事件，最終都被鎮壓下來。然而，各地的抗議運動與國民革命軍的北伐合流，逐漸演變成取消不平等條約、收回租借、教育主權及反基督教運動、反帝國主義運動，沛然成為一股巨大潮流。因此，廣州國民政府與宰制中國各地的帝國主義，以及依附於帝國主義的軍閥勢力，勢必嚴重的對立。經歷沙基慘案、青島黨員被捕殺事件，國民黨於8月組建軍隊，改稱國民革命軍。正在這種怒濤洶湧的時期，梁鼎銘突破各地取締人民前往廣州革命基地的禁令，南下廣州舉行畫展。

第二次東征之前，梁鼎銘來到廣州，親耳聽聞許多二次東征的戰爭實況。梁鼎銘此時真正進入了所謂「戰畫」的醞釀階段。在他周遭即是參與東征將士驚心動魄事蹟，以及五卅慘案後國人的悲憤之情。國民政府統一

[右頁圖]

梁鼎銘　母子親情　1923　油彩畫布　90×61cm

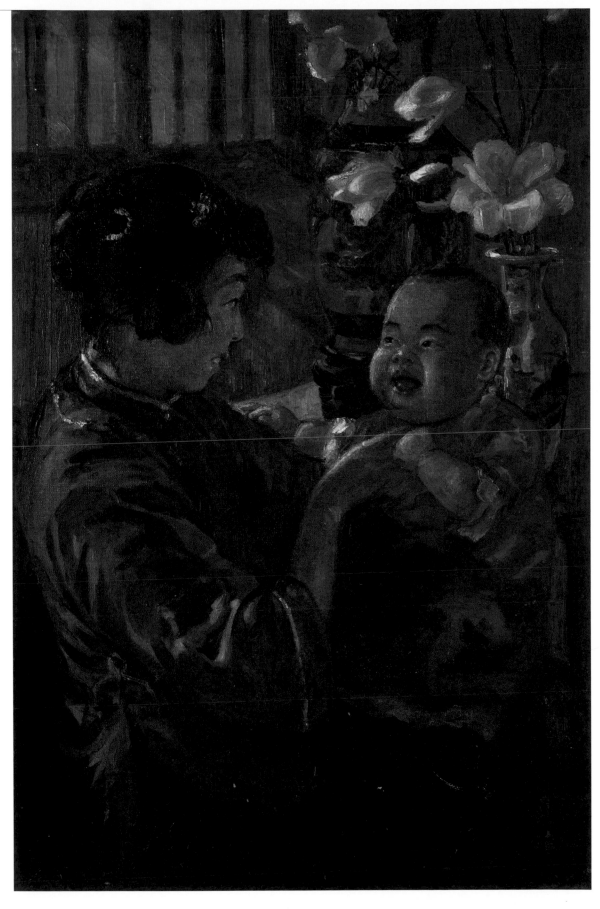

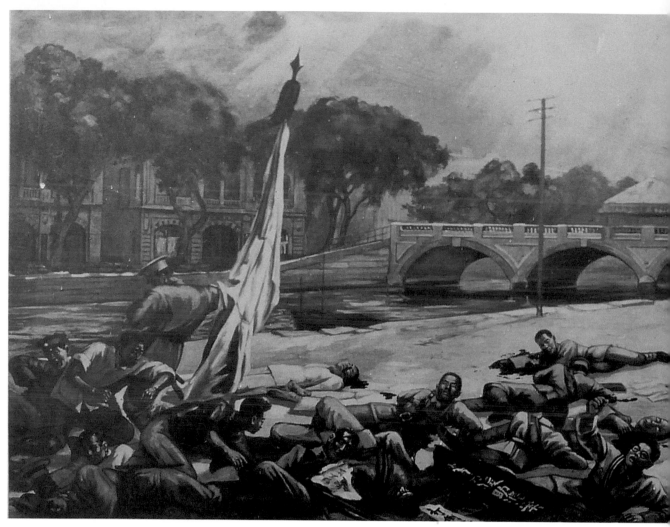

兩廣的決定性戰役為1925年9-12月之間的惠州
戰役。為了澈底掃除陳炯明部隊的勢力，國
府派遣蔣中正率領軍隊東征，史稱第二次東
征。東征戰役中決定性的戰爭爆發於10月9-13
日之間的惠州城攻擊行動。惠州城為建造於
秦代的古城，蘇東坡曾經以五十九歲高齡被
貶抑到惠州城，滯留此地三年之久，中國南
方的荔枝甘甜味美，還讓他覺得即便流放亦
不虛此行。國民革命軍面對此座千古名城，
必須付出龐大代價。惠州城三面環河，易守
難攻，國民革命軍攻擊數日，損失三百餘

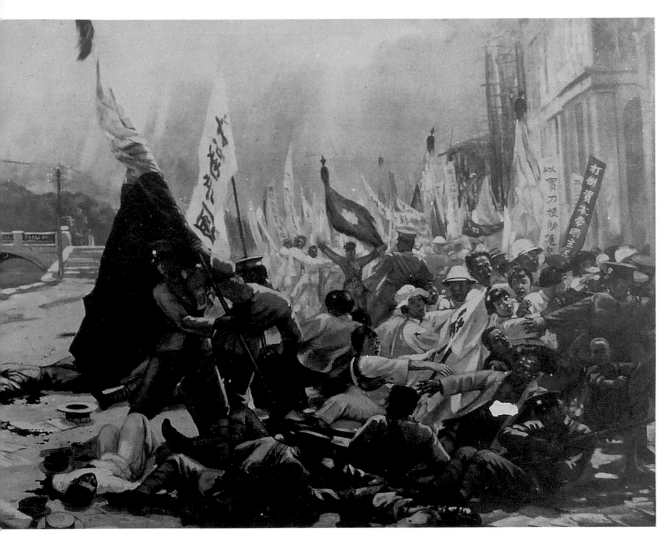

[跨頁圖]
梁鼎銘 沙基血迹圖 1926
油彩畫布 213.6×549.3cm
本作1926年繪於廣州近郊穗
石鄉，原藏於黃埔軍官學校俱
樂部，抗戰時遺失。內容是畫
1925年6月，廣州各界為抗議
上海英租界軍警多次槍殺工人
及學生而舉行市民大會，當遊
行至沙基東橋口時，對岸英租
界巡捕突然向群眾瘋狂開槍，
是為沙基慘案。

名，終於攻克惠州城。第二次東征的軍事成果，奠定統一兩廣的基石。此後兩廣洽談統一事宜，隔年3月15日廣西的政治、軍事、財政歸於國民政府統治，兩廣正式統一。

　　對於梁鼎銘而言，許身革命後的第一幅作品為1926年創作的〈沙基血迹圖〉。這件作品完成於當時廣州近郊的「穗石鄉畫室」。這件作品是他第一幅大型戰畫，淒涼、慘痛、人群堆疊、哀聲震天、血液流淌、屍體橫陳，男女老少、士農工商、軍人擎旗、百姓引路，只見右邊聲嘶力竭地推擠群眾，一片混亂的旗海，旗上寫著「打倒資本帝國主義」的訴求。左邊則是許多倒地哀嚎的群眾，右邊是奔走哀號的混亂人群，旗海瞬間紛亂，在人群隊伍中有一面國民革命軍的軍旗。這件作品描繪1925年6月發生於廣東沙基橋東爆發的慘案，沙基東橋對岸的英國租借地

[左頁下圖]
讀報的梁鼎銘，攝於1958年。

向著這群手無寸鐵的示威群眾瘋狂開槍,死傷累累。

　　廣東省長胡漢民雖然對英、法提出強烈抗議,以及賠償善後等條件,終究不了了之。足見當時帝國主義在中國領土內之囂張,而中國老百姓與政府卻無能為力。死亡名單中包括二十七名黃埔軍校師生,黃埔軍校在發行的《沙基屠殺之黨立軍校死難者》中,蔣中正曾經寫下:「沙基血跡,黃埔淚潮」,由軍校政治部出版,當中載明死亡者遺照、傳略、祭悼文及上海慘殺案紀實等。國民黨將這些參與遊行而殉難的軍校師生追贈為「烈士」,為國難而死,足見此一事件影響至為深遠。沙基慘案爆發後一年,黃埔軍校於1926年11月落成的大禮堂中陳列〈沙基血跡圖〉(P.42-43)。此座大禮堂可以容納數千人,禮堂的講臺中央與兩側分別懸掛孫中山像與總理遺囑、國民黨黨旗、中華民國國旗,此外則是〈林則徐禁焚鴉片〉、〈義和團於天津抗擊八國聯軍〉、〈沙基血跡圖〉、〈攻打惠州〉等四幅大型油畫。抗戰期間,這座大禮堂為日本飛機炸毀。1993年黃埔軍校的大禮堂重新整建完成,可惜,這幅作品已毀於抗日戰火之中。

▌戰畫序幕

　　北伐的軍事行動,爆發數場激烈戰鬥,梁鼎銘當時為後方留守軍隊的一員。1925年10月吳佩孚與孫傳芳聯合,發動反奉戰爭,長江流域迅速陷入瀰漫戰火之中。此時,國民黨內部面對外部的軍事方針意見分歧,以個人黨員入黨的共產黨員主張以工農革命為主軸,另一方則希採軍事行動。即便如此,此時國民黨內部正因為中山艦事件,兩派紛爭不休。1926年3月18日廣州爆發的中山艦事件,結果是汪精衛以治病為由出亡法國,胡漢民因涉及暗殺廖仲愷案而前往俄國。掌握軍權的蔣中正收拾殘局,1926年6月5日中國國民黨中央執行委員會通過北伐案。7月4日通過國民革命軍北伐宣言,7月9日任命蔣中正為國民革命軍總司令。

　　梁鼎銘在1926年3月19日被任命為中央軍事政治學校政治部上尉宣傳

科員，6月2日升任《革命畫報》少校主編。同時也在這年描繪「五大戰畫」中的第一幅作品〈沙基血迹圖〉。此後，梁鼎銘隨著國民革命軍的北伐，逐漸受到重用。只是在國民革命軍北伐之際，爆發國民黨內最大的爭權鬥爭——寧漢分裂及清黨事件。國民黨挾著北伐的逐步勝利，快速產生政策與路線之分歧。中國共產黨素來主張工農革命。國民革命軍擊潰吳佩孚軍隊占領武漢後，9月7日攻占漢口，蔣中正率軍於11月8日攻占南昌，11月11日廣州國民政府決議遷都漢口，12月9日國民政府遷都武漢。南昌的中國國民黨中央政治會議議決中央黨部駐守南昌。中國共產黨在俄共中央指示下，採取土地革命與國民革命並重的政策，在各地以武力殺害地主、仕紳，並於上海舉行三次工人暴動。殺害仕紳與地主的措施引發國民黨內湘籍人士不滿，上海數次暴動使得法、英等國及企業家驚恐不已。隨著蔣中正北伐軍攻克杭州、上海、南京後，3月26日蔣中正抵達上海，28日蔡元培於上海召開中國國民黨中央監察委員會議，吳稚暉提出「護黨救國運動」。4月9日正式開始舉行清黨運動，4月18日蔣

吳稚暉像

中正宣布國民政府成立於南京，推舉胡漢民為主席，寧漢正式分裂。中國共產黨則捕殺國民黨右派人士，並且在南昌發動暴動。

　　中國國民黨界定這次大型逮捕行動為「清黨」，中國共產黨則稱之為「四一二反革命政變」。中國共產黨主張武漢政府為正統政權，國民黨右派則稱其為「寧漢分裂」，此一路線主要是因為國共兩黨理念之爭而起，最終以國民黨獲勝收場。共產黨在事件後，以軍事武力占領江西省南部，建立蘇維埃政權。國民黨在清黨後持續領導北伐，接著遭遇日本發動濟南事件阻撓統一。1928年6月4日張作霖撤出山海關，6月8日國民革命軍進入北京，全國復歸一統。

▌宣傳畫時代

　　梁鼎銘在北伐期間與之後的抗戰期間完成不少戰畫。他的「五大戰畫」都完成於此一時期。梁鼎銘在北伐軍興，戎馬倥傯之際，以文人之身被任命為革命軍總司令部政治部中校藝術股長。此一任命意義非凡，藝術股隸屬於政治部，當時政治部主任為鄧演達，副主任為周恩來；在國共內部矛盾日深之際，梁鼎銘深受蔣中正信賴，才能服職於此。其二是，中校藝術股長在當時顯然已是軍中重要位階，因為國民革命軍在北伐之時，當時總軍力僅十萬人。最後則是，他的藝術才能受到重視，才能授予此一官階。這段為期不到兩年北伐期間，國民革命軍統一中國，改組為國民政府軍，簡稱國府軍，也稱為國軍。梁鼎銘經歷北伐對外的討伐軍閥的殊死戰之外，同時也經歷國共寧漢分裂前後時期驚濤駭浪的階段。在那場腥風血雨的內部鬥爭當中，忠奸莫辨，敵我難分，若無堅貞的氣節及對國民革命軍的絕對效忠，恐難以逃過清黨過程中被無情犧牲的命運。梁鼎銘對三民主義的信仰，以及個人以藝術報國的熱忱，使他能在風風雨雨、糾結不清的國共對峙中度過危險，開啟往後民國時代的輝煌戰畫時代。

　　1923年蔣中正被孫文派往俄國考察黨政軍制度，返國後籌設黃埔軍校，廖仲愷被任命為黨代表，戴傳賢被任命為政治部主任，主掌軍隊思想工作。北伐期間開始由左派的鄧演達掌控政治部。清黨期間政治部與中央黨部移駐南昌。鄧演達前往武漢，成為寧漢分裂的主要人物之一，清黨後，鄧演達出亡蘇俄。黃埔軍校時期的政治部主任為周恩來，北伐時期總司令部總政戰部主任鄧演達皆為左派。對於中國共產黨而言，思想工作的掌控勝於軍事力量的控制。

　　梁鼎銘擔任《革命畫報》主編期間，國共對立衝突逐漸升高，武漢政府與國民黨中央黨部正式分裂，彼此攻擊。「四一二事件」後，4月29日梁鼎銘在《革命畫報》刊出第一幅漫畫，描繪著一位孔武有力，一

方面對著往前攻擊軍閥的革命軍攻擊，一方面阻擾支持北伐的民眾。梁鼎銘以具名方式，在漫畫底下寫有：「可惡的中國共產黨，可滅的中國共產黨，它們多麼陰謀的伎倆，它們多麼狡猾的手段，它們不跑去軍閥和帝國主義方面搗亂，它們卻在我們國民革命軍後方搗亂，忠實的國民黨黨員！為著革命前途計，為著擁護三民主義計，猛烈地把中國共產黨肅清，猛烈地把中國共產黨打倒，一致擁護蔣校長繼續北伐。鼎銘。」這件作品是梁鼎銘僅有的簡潔的宣傳漫畫，立場鮮明，站在凝聚黃埔軍校校友的立場，以「蔣校長」稱呼北伐軍總司令，顯見當時內部的衝突相當緊張，必須採用正面迎敵的方式才能認清敵我。7月蔣中正於南京成立國民政府，寧漢正式分裂。隨著國共之間的衝突加劇，梁鼎銘於秋天升任第八路軍政治部組織科長，參與討伐共產黨葉挺、賀龍之戰役。國民革命軍第八路軍乃是擴編國民革命軍第四軍而成，轄有四軍，總指

1957年蔣公接見梁氏三兄弟。後排左起：梁中銘、梁鼎銘、梁又銘。

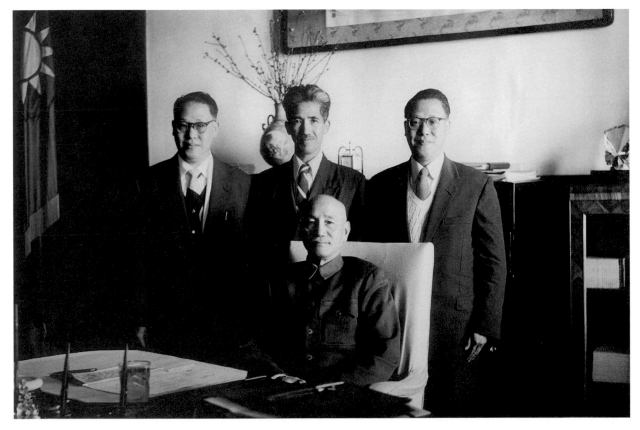

揮先後有李濟琛、陳濟棠。此時指揮官為陳濟棠，北伐期間擔任國民革命軍上將總參謀長，以及國民革命軍總司令後方留守主任，代行總司令職權。梁鼎銘被任命為第八路軍中校藝術股長，一方面宣傳廣州方面清黨工作，一方面頗有監視第八路軍之意，畢竟葉挺乃是第八路軍轄下將軍。因為參與清黨，梁鼎銘被共產黨誣陷拘捕，獲救後藏匿於廣州四十餘日，幸而脫險。

　　脫險後，梁鼎銘乘船前往上海，船上結識許敦谷（1892-1983）。許敦谷為許地山胞兄，曾留學於東京美術學校，師事於藤島武二，當時也擔任北伐軍政治部藝術股的工作。經由許敦谷介紹，梁鼎銘認識李若蘭，往後結為連理，共度艱難歲月。梁鼎銘隨後進入南京，主編上海《圖畫京報》。梁鼎銘《圖畫京報》時期的作品，內容延續著早期月份牌風格，只是改為墨色，著重寫實性，少去誇張的表現手法。

[左圖]
1930年，梁鼎銘與李若蘭的結婚照。

[右圖]
1930年，梁鼎銘與夫人李若蘭自拍的結婚照。

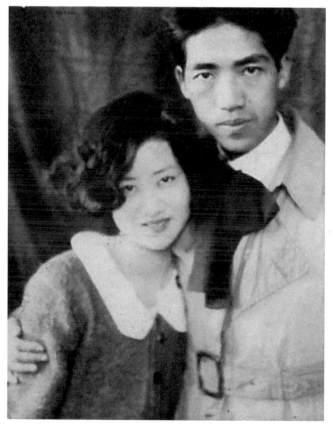

梁鼎銘　圖畫京報　1927
38.5×54.5cm

　　北伐期間，梁鼎銘從南方北上，供職於南京，4月1日被任命為軍事委員會總政治作戰部中校藝術科長。北伐統一中國後，改派訓練總監部政治訓練處中校藝術股長。

　　北伐雖告統一，實際上中國這塊土地上彷彿回到唐代的藩鎮割據局面，地方雖服從中央領導，實則自行其是，私自拉夫擴充兵源以圖自保。形式上地方擁護中央，中央尚須支援地方軍費。為此，南京國民政府召開國軍編遣會議，各地軍事領袖以閻錫山、馮玉祥、李宗仁等人為領袖，集結抗議。最終，於1930年5-11月間爆發綿延七省的中原大戰，總計死傷三十萬人。中原大戰實際上始於1929年3月爆發蔣中正與李宗仁的蔣桂戰爭，6月李宗仁、白崇禧等人敗走海外。隔年中原大戰，最終以西北軍閻錫山、馮玉祥兵敗收場。直到1937年「七七事變」之間，國內局勢相對穩定。期間最大的衝突為東北被日本侵占而扶植偽滿洲國，因此除了剿共戰役之外，獲得數年的和平歲月。這段期間給予梁鼎銘大陸時期最安穩歲月，使他得以創作「五大戰畫」。

三、橫虹飛水──
近代中國戰畫的締造

梁鼎銘最輝煌的歲月在南京度過。國府為他起造畫室,創作系列戰畫,以供南京陣亡將士紀念堂之裝飾。梁鼎銘為此獲得國府支持,前往歐陸進行將近一年的考察,其成果為往後「五大戰畫」的其餘四幅作品的基礎。這段時期,他往返於居所與靈谷寺的畫室之間,從容構思,創造出民國時代最偉大的戰畫。

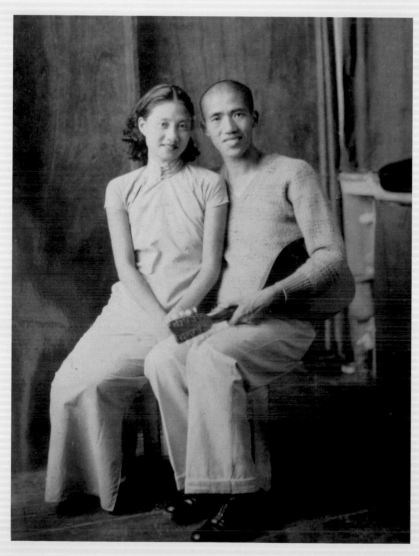

[左圖]
1935年,梁鼎銘夫婦合影。

[右頁圖]
梁鼎銘　孔明七擒孟獲
1963　水墨設色　52×36cm
鈐印:鼎銘

[右頁上圖]
1930年梁鼎銘攝於歐洲。
題字：襟上之手帕是漂亮之因
　　而孔是漂亮之果

[右頁下圖]
1929年，梁鼎銘攝於上海畫
室中。

▋歐陸考察

　　北伐勝利後，梁鼎銘接獲國府訓令，前往法、比、德、義考察美術。從1929年3月9日啟程，1930年1月返抵國門。這趟長達十餘個月考察期間，他處處留下速寫，記錄歐陸風土民情。自然地，考察戰畫為他的首要工作。「遊歐之時，遍觀諸戰爭巨畫，……令人有深刻印象者，當推拿破崙滑鐵盧之戰史畫為最，……。」「戰史畫」即他日後通稱的「戰畫」。這是梁鼎銘在〈惠州戰役巨畫完成工作報告〉中所言。

　　我們目前較難知道當時梁鼎銘到底到過哪些地方，參觀過哪些博物館。然而，推想梁鼎銘創作態度，每到一處即描繪許多速寫，他在歐洲旅行期間除了參觀他關心的「戰畫」之外，對於歐洲美術發展脈絡也必然有所瞭解。戰畫乃是描繪戰爭歷史的作品，自然具有主觀的詮釋意義，因此往往是成王敗寇的勝利者的炫耀與記錄之用。在中國，清廷皇

1929年梁鼎銘於歐洲留影

宮的十全老人乾隆皇帝（P.58左圖）即有十全戰績傳世。
這些戰績是透過中國傳統的長卷，描繪出清兵受降或
者攻擊敵軍的種種畫面。只是這些作品並非作為公開
陳列，僅止於平時收藏，觀賞時徐徐張開呈給皇帝賞
翫，滿足其誇示功績的心理而已。歐洲的戰爭繪畫歷
史十分悠久，早從羅馬時代即留存〈亞力山大與大流
士戰役〉（P.59下圖）的爭戰情形。戰畫在學院美學中占
有重要地位，歐洲王宮、莊園、別墅內戰畫乃是重要
的繪畫場景。文藝復興時期，戰畫已經十分流行，作
為公開陳列的戰畫，配合著建築物空間，採用各種視
點，其中自然以仰視視點居多，傳達出生動而喧囂的
畫面，馬鳴、吶喊、奔馳、煙硝、砲擊等等，慘烈的
征戰畫面透過戰勝者的詮釋，成為勝利者功績、政權
合理性的象徵。

　　戰畫題材古代有斯巴達三百壯士於溫泉關，抵
禦波斯百萬雄師的戰役；而亞歷山大東征亦是上古的
偉大戰績。然而，決定近代歐洲民族運動中，最重要
的戰役當屬拿破崙的滑鐵盧之役。即便如此，戰畫在
歐洲開展出許多面向，最有名的當屬拿破崙御用畫
家大衛為他所畫的各種戰場畫面，尤以〈拿破崙橫越
阿爾卑斯山的聖伯納隘口〉（P.58右圖）表現出不可一世
英姿最為著稱。此一形象透過戰爭畫面傳達出拿破
崙馳騁沙場，建立一代功績的偉大事蹟。開啟近代戰
畫題材的滑鐵盧戰役，對於英國而言，有助於宣傳
嶄新世界秩序的重要意義。當然，對於戰勝一方的
英國而言，如何詮釋滑鐵盧戰役，意味著立國精神與
價值觀的取捨。譬如迪通（Denis Dighton）描繪數幅有
關滑鐵盧的作品，其中還包括尼爾遜將軍扼守英倫

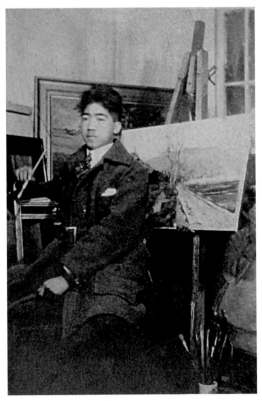

【梁鼎銘速寫作品】

梁鼎銘從年輕時候開始，就喜歡每到一處即描繪許多速寫，這正是他成就許多大型畫作而無往不利的因素之一。從其留存下來的許多本速寫簿子中的作品，可以一窺梁鼎銘對速寫與素描方面所下的工夫。

1

2

4

5

6

7

1、2. 梁鼎銘　人物速寫　1933　鉛筆素描

3. 梁鼎銘　國劇臉譜練習　40年代　彩墨　27.5×20cm

4、5. 梁鼎銘　愛情鳥　50年代　速寫　28.5×21.8cm

6. 梁鼎銘　人體素描（抱胸）　1928　炭筆素描　26.2×16.5cm

7. 梁鼎銘　母雞護小雞　1948　彩墨　26.2×16.5cm

梁鼎銘　猴子素描練習　年代未詳　鉛筆素描　16.5×26.2cm

梁鼎銘　豬的素描練習　年代未詳　鉛筆素描　16.5×26.2cm

[左頁圖]梁鼎銘　公雞練習　40年代　彩墨　26.2×16.5cm

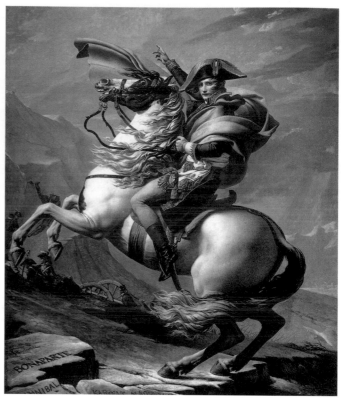

[左圖]
瀋陽故宮收藏的畫作　描繪乾隆皇帝馬上英姿的人物畫。

[右圖]
大衛　拿破崙橫越阿爾卑斯山的聖伯納隘口　1801
油彩畫布　272×232cm
瑪爾梅莊國立美術館藏

海峽，在特拉法加海戰中殉國的故事。英國最著名戰史畫家應屬海林霍德（Robert Alexander Hillingford）。海林霍德學習於杜塞爾多夫美術學院，專精於「歷史畫」（historical picture），尤以戰爭場面最為著稱。他描繪了滑鐵盧戰役中威靈頓公爵鼓舞英國士兵的場景；威靈頓公爵騎著馬，對著英國士兵發表激勵軍心的講演。他展現出英國繪畫中特有的表現手法，亦即「敘述法」。戰場中已不再是廝殺吶喊的聲音，而是人性面臨戰爭時，如何激勵求勝的戰鬥意志，或者戰爭傳達出什麼言外的訊息。他同時也表現出在即將前往滑鐵盧戰場前，戰士與親人道別的畫面，這些作品往往刻畫出揮別親人時的內心掙扎的精采場景。柏克萊（Stanley Berkeley）描繪著驚心動魄的戰爭場景。威廉‧薩德二世（William Sadler II）屬於愛爾蘭畫家，受到荷蘭風景畫影響，展現出遼闊的戰場風貌，他的滑鐵盧戰役，充滿緊張刺激的畫面與煙火繚繞、衝殺吶喊的氣氛。然而這些表現當中，最為著名的畫家則是法國畫家杜穆朗（Louis-Jules

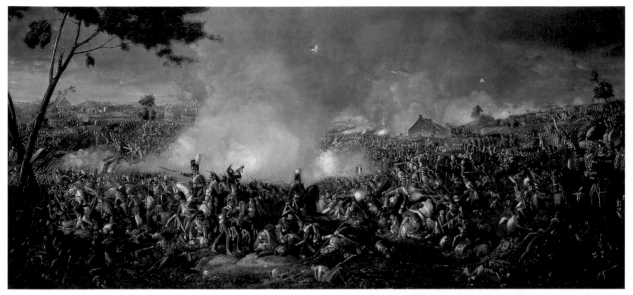

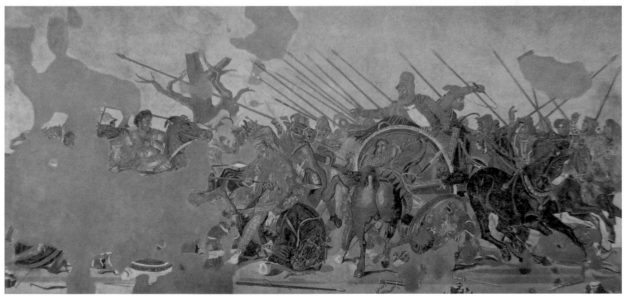

Dumoulin，P.61）。杜穆朗同時也是法國藝術家殖民地協會的創始者。滑鐵盧戰役所在地當時屬於荷蘭王國，現今已經歸屬於比利時。比利時於1912年在滑鐵盧現場，建造一座360度圓形劇場般的「全景圖」美術館，表現出滑鐵盧戰場上的複雜場面，畫家杜穆朗擔此重任。他的作品不同於平面式的空間表現，而是採用環狀透視法，使得觀賞者獲得如同親臨戰場般的視覺效果。

［上圖］
愛爾蘭畫家威廉·薩德二世
1815年描繪大場景的戰爭
畫。

［下圖］
羅馬時代　亞力山大與大流
士戰役（局部）
鑲嵌畫　西元前150年
217×512cm
拿坡里國立考古學博物館藏

梅爾尼松
1814年法國戰役　1814
油彩畫布　515×765cm
奧塞美術館藏

羅伯特・巴克（Robert Barker）在1792年發明了愛丁堡全景圖，採用360度環狀構成，使觀賞者得以從一個優勢高度眺望著地景，讓人產生栩栩如生的視覺效果。隔年，這種手法被運用於倫敦地景，將倫敦表現為如臨現場的全景圖。到19世紀中葉，全景圖變成非常流行的技術，運用於風景畫及歷史事件，歐洲的觀賞者被帶往充滿幻覺的世界當中。從19世紀中葉攝影發明以來，接著默片隨之誕生，1920年以前可說是默片的時代，人類試圖突破視覺限制，找尋嶄新觀看對象的方法。在歐洲繪畫領域當中歷史與神話故事題材乃是學院美學的最高位階。戰畫在近代歐洲民族戰爭及往後的殖民主義的時代裡，逐漸取代神話故事，備受矚目。杜穆朗的繪畫表現採用印象派般的手法，使得繪畫領域充滿著光影效果，他的作品對於前往觀賞的梁鼎銘而言，啟發頗大。

　　梁鼎銘返國後被任命為「陣亡將士公墓紀念堂」的紀念裝飾壁畫

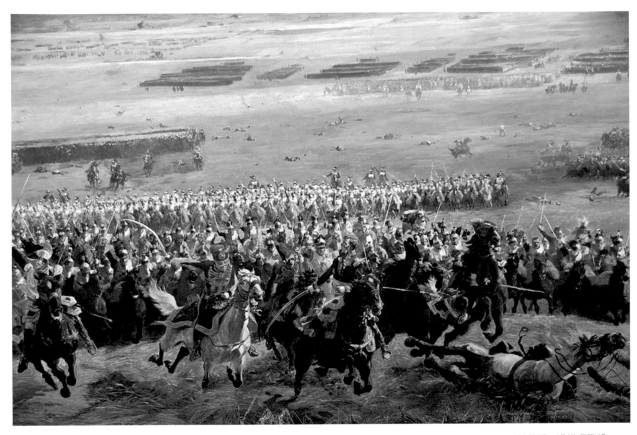

杜穆朗　滑鐵盧戰役
（局部）　1912　油彩畫布
120×1100cm
滑鐵盧戰役全景畫館藏

委員之一。國府在一旁為他籌建畫室。往後數年梁鼎銘創作顛峰展開於
此。

戰爭的安魂曲

　　梁鼎銘曾追憶，一日與擔任江蘇省政府主席陳果夫同遊靈谷寺，興
來即說：「如能於此地建一畫室，甚為理想。」陳果夫曾於1933年10月
到抗戰軍興的1937年11月兼任江蘇省政府主席，非僅如此，陳果夫於國
民黨內具有高度影響力，因此時人戲稱「蔣家天下陳家黨」。實際上，
陳果夫當時尚未兼任江蘇省主席，至於描繪戰畫之指令，的確受命於蔣
中正及陳果夫。「靈谷寺畫室」籌設於1930年4月以後，記者蓬凡曾經於

當年7月造訪「靈谷寺畫室」。「近去首都，盛聞老友梁鼎銘君建畫室於靈谷寺之陽，將作大幅油畫以為陣亡將士公墓紀念堂之壁飾也。……主席為蔣中正，委員為何應欽等，秘書為陳果夫，建築師為西人茂非，工程師為劉夢陽，而藝術一項，則由梁君擔任，已設籌備處於靈谷寺，……。」這篇報導刊登於《申報》，當時中原大戰已經爆發，戰爭初期局勢對於南京國民政府頗為不利。

就在中原大戰期間，國府命人於靈谷寺一旁菜園為梁鼎銘起建一座畫室，他稱其畫室為「靈谷寺戰畫室」。靈谷寺前身乃南朝梁武帝為寶志禪師建造的開善精舍，建成為梁天監十三年（514），本於紫金山獨龍阜玩珠峰南麓，明初稱為蔣山寺。明太祖朱元璋選此地建陵寢，洪武十四年（1381）將原寺移到現今靈谷寺，命名靈谷禪寺，占地五百餘畝，現有建築大多毀於太平天國與清軍之間的戰火，同治年間雖有重建，規模已大不如昔。國府統一中國之後，在靈谷寺址建造國民革命軍陣亡將士公墓，原靈谷寺遷移到東側於同治六年（1867）所建的龍神廟。

靈谷寺陣亡將士紀念堂的戰畫內容與陳列方式，不同於法人杜穆朗所畫的〈滑鐵盧戰役〉（P.61）。因為〈滑鐵盧戰役〉籌設目的乃在提供後人憑弔戰場之記錄，

1934年，南京「靈谷寺畫室」一角，操琴者為梁夫人李若蘭。

且為單一性戰場。故而，以滑鐵盧戰場所在地所發生的戰爭事件作為主題，展現出百年前戰爭場景。至於陣亡將士紀念堂的壁畫目的，首先在於安魂，其次在於主張國民政府統一中國的法理性。因此在題材選擇上具有某些特定意義，當時議定題材總計有棉湖戰役、惠州戰役、丁泗橋戰役、南昌戰役、徐州戰役、濟南戰役、漢寧戰役等戰役；梁鼎銘自許應增加歸德戰役、蘭封戰役方能補全。這些戰役主要以蔣中正平定廣東為起點，往後北伐軍興，路線分為數路。〈滑鐵盧戰役〉之主戰場為一地，蔣中正統一全國的戰役則是透過許多關鍵性戰役積累而成，並非如同滑鐵盧戰役般的大型集團軍大會戰，所以很難以一幅作品表現北伐的艱苦歷程。

　　這段期間，梁鼎銘總計完成〈惠州戰蹟圖〉（P.68-69）、〈南昌戰蹟圖〉（P.70-71）、〈濟南戰蹟圖〉（P.72-73）、〈廟行戰蹟圖〉（P.74-75），這幾件作

[左頁上圖]
1958年，梁鼎銘一家人於〈惠州戰蹟圖〉前。

[左頁下圖]
1931年，梁鼎銘夫婦攝於南京「靈谷寺畫室」。

63

品與〈沙基血迹圖〉（P.42-43）合稱「五大戰畫」。為陣亡將士紀念堂所創作的作品主要為前四幅。從創作年代看，可以發現這幾件作品的先後次序有別，其次是尺幅相差相當大，主題也不斷變動。首先是先後次序，說明了〈惠州戰蹟圖〉（P.68-69）意味著國府統一中國的最根本戰役，同時也是蔣中正實際領軍參與，奠定統一廣東省的基礎戰役。再者，數幅作品尺幅之間差異頗大，這也說明了安置地點與重要性的改變。最後則是主題上的變動，從最早所設定的棉湖戰役、惠州戰役、丁泗橋戰役、南昌戰役、徐州戰役、濟南戰役、漢寧戰役等可知，皆為統一中國的戰役，然而現行的「五大戰畫」中增加〈濟南戰蹟圖〉（P.72-73）與〈廟行戰蹟圖〉（P.74-75），此兩大戰畫都是日軍對於中國侵略時所產生的戰爭歷史。前者為1928年爆發於山東的「五三慘案」，後者為1931年1月28日爆發於日本侵略吳淞、閘北、江灣、廟行等地的戰役，史稱「一二八事變」。因此隨著日本侵略中國的力道逐漸增強，國府必須透過對日本侵略行為的擴大，增強戰畫的宣傳效果。

在梁鼎銘創作戰畫期間，國內局勢產生重大變故。1931年9月18日日本侵略東北，發動「九一八事變」，隔日中華民國駐國際聯盟大使施肇基報告滿洲事變，要求主持公道。國聯於1932年1月21日由李頓率領英、美、法、德、意等國代表，前來遠東調查滿洲事變。1932年3月1日日本扶植溥儀，成立偽滿洲國，溥儀即滿洲國執政位，年號大同，兩年後改國號為滿洲帝國，年號康德，即皇帝位。1933年2月24日國聯以四十票對一票，通過李頓調查報告，主張滿洲主權屬於中華民國，日本退出滿洲，國聯共管滿洲。日本憤而於3月27日宣布退出國聯。日本在東北肆意掠奪資源的舉動毫無歇息，東北礦產與天然資源被作為擴大戰爭的工具，舉凡鐵路、交通、港口皆被控制，派兵駐紮內地，截至戰爭二次大戰晚期為止，日本已經移民百萬人到東北。

除了外在壓力，1932年4月到1934年10月，蔣中正舉行規模龐大的「剿匪」、「剿共」的軍事行動，共軍最終幾被消滅，逃竄到陝北，喘息不

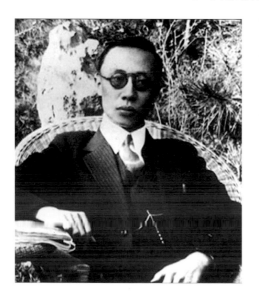

1932年，溥儀被日本扶植為偽滿洲國皇帝。

梁鼎銘　蔣公速寫
1932　29.3×19cm

安。國民政府在1930年的中原大戰獲勝之後，日本隔年發動「九一八事
變」，事變隔年開始為期兩年的剿匪，北伐雖然統一中國，然而，內外
交迫的戰爭局面一直沒有停歇。梁鼎銘戰畫的主題隨著日本侵略中國態

勢的惡化,逐漸更動主題。「五大戰畫」之首的〈沙基血迹圖〉(P.42-43)在於控訴帝國主義。〈惠州戰蹟圖〉(P.68-69)則是頌揚黃埔軍校教導團東征的英勇事蹟,〈南昌戰蹟圖〉(P.70-71)則是描述北伐軍隊以寡擊眾的彪炳戰功。〈濟南戰蹟圖〉(P.72-73)與〈廟行戰蹟圖〉(P.74-75)皆在表現日本侵略中國,圖我日亟的兇狠面貌。

　　日本在「九一八事變」後又發動一系列戰役,1933年有長城抗戰、1935年有張北事件、河北事件、香河事件、華北自治運動、冀東防共自治政府及冀察政務委員會等事件。這一連串的事件中,最嚴重的是1935年12月9日「一二九運動」,北平學界發起示威遊行,對於國府「攘外必先安內」的決策給予嚴重打擊。日本侵略中國的態勢已到達爆發大規模戰爭的臨界點,局勢相當緊張。在這種態勢下,梁鼎銘的戰畫開始轉向,對於日本侵略行為予以正面回應。

　　梁鼎銘戰畫題材的改變,呼應了整部民國史動盪不安的歲月。那股力量沸騰不已,內外交迫,明爭暗鬥,局勢渾沌不明。

▎戰畫史魂

　　梁鼎銘「五大戰畫」敍述著近代中國的命運,同時也是美術史的歷史畫題材的顛峰作品之一。正如拿破崙有大衛作為宮廷畫家,方足以表現出拿破崙英勇善戰的英姿。梁鼎銘獲得蔣中正的器重,為建「靈谷寺畫室」 描繪陣亡將士紀念畫壁畫,方能顯示出民國史的偉人史歌。在詭譎多變的民國史的滾滾長流中,「五大戰畫」敍述著梁鼎銘以畫報國的心路歷程,也開啟近代戰畫的感人史詩。

　　梁鼎銘的「五大戰畫」在時間、空間及主題上皆具有多元特色。〈沙基血迹圖〉描繪於梁鼎銘出國考察之前,其餘為出國考察之後,〈惠州戰蹟圖〉規模最為宏偉,其餘則為〈南昌戰蹟圖〉次之,最後則是〈濟南戰蹟圖〉、〈廟行戰蹟圖〉。靈谷寺為千年古刹,依於紫

金山麓，距離中山陵1500公尺處。文中所提的西洋建築師茂非為美國建
築師，採用中國傳統建築手法，建造國民革命軍陣亡將士紀念堂。梁鼎
銘的〈惠州戰蹟圖〉預計陳列於此，然而梁鼎銘戰畫完成之後，未及移
至此處陳列。隨著國府內外局勢的變化，國民革命軍陣亡將士紀念公墓
的意義不斷更動，對日抗戰殉難的將士遺骸也埋葬於此，因此〈廟行戰
蹟圖〉自然成為嶄新的主題。〈濟南戰蹟圖〉乃紀念五三慘案的戰畫。
那場戰役國府付出慘烈代價，忍辱的撤退。〈濟南戰蹟圖〉無法如前面
幾場戰蹟那樣，紀念戰爭的豐功偉業，而是控訴日軍侵略暴行，以此鼓
舞民心士氣，表示國府對日抗戰的意志，不忘犧牲烈士的忠魂。

　　〈惠州戰蹟圖〉不只是梁鼎銘戰畫的顛峰之作，亦在中國近代繪畫

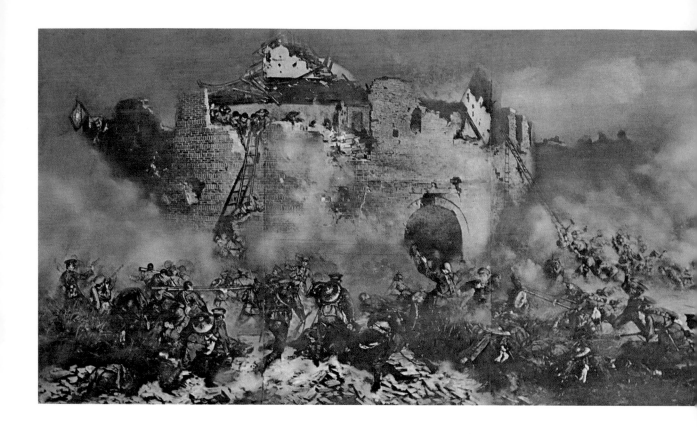

史中,奠定歷史畫的偉大里程碑。這件作品完成於1932年,與其他戰畫都
懸掛於「靈谷寺戰畫室」中,未及陳列於陣亡將士紀念堂中。梁鼎銘原計
畫模仿360度全景圖,然而斟酌必須納入其他作品,改以210度視野呈現。
但因抗戰突發,國府棄守首都,遷移武漢,再遷重慶,〈惠州戰蹟圖〉以畫
幅巨大而未能帶出。抗戰爆發前,這些作品尚無機會陳列於陣亡將士紀念
堂中,政府撤出南京前的保衛戰中,被戰火波及而焚燬。這件梁鼎銘一牛
中的精華之作僅存留黑白攝影,徒留憑弔。〈惠州戰蹟圖〉本是採用全景
圖手法,然而礙於設計與局勢變動,最終採用210度半環狀設計。這種表現
如以平面圖觀賞,頗有些矛盾之處。譬如右邊的國民革命軍部隊從草叢奔
襲而出,前方則是以六人為一組,由弧形連續動作視線構成精彩構圖,奔
襲、負傷、指揮、跌蹌、倒地、掙扎,印證梁鼎銘所說的「眼球運動」的
美學。他採用數人為一組,構成如同弧形拋物線、凹狀滑行線般的連續動
作,透過連續動作所形成的記憶停留過程,達到彷彿連續躍動的行進感。

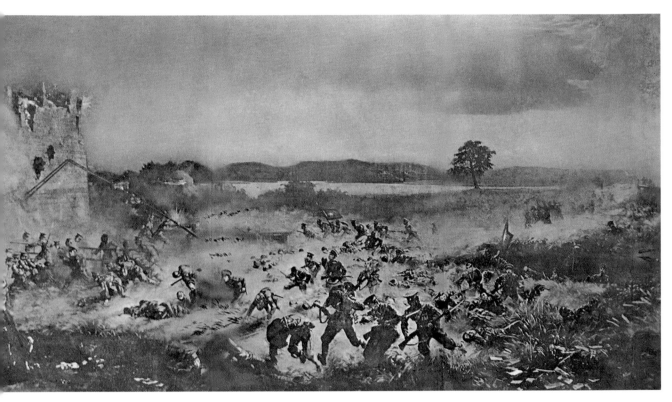

[跨頁圖]

梁鼎銘　惠州戰蹟圖　1930
油彩畫布　732.4×2136.2cm
編按：此作僅存黑白攝影，後
經梁鼎銘在黑白照片上著色。
本作1930年開始繪作，約二年
完成。本作原陳列於南京靈谷
寺戰畫室中，抗戰期間毀於戰
火。
1925年「惠州之役」是國民政
府軍東征重要的一戰，由陸軍
黃埔軍校校長蔣中正擔任此役
總指揮，率軍首攻惠州城，奠
定了革命基地，革命大業得以
完成。惠州素有天險之稱，革
命軍自10月12日合圍猛攻，前
仆後繼，三日即攻破。

編按：此作僅存黑白攝影，後
經梁鼎銘在黑白照片上著色。

　　在煙硝戰火之中，遠方是環繞惠州古城的湖泊，遠近烘托，給人江山如畫，卻是狼煙四起之嘆。畫中人物以眼球運動的構圖，匯聚到左邊的高牆，左邊則是一群背對著我們往前衝鋒的士兵們，惠州城的甕門已被摧毀嚴重，城牆的左上角為國民革命軍的旗幟。這座千年古城的陷落，只在轉瞬之間而已。西洋美術的戰畫大多以遼闊平原為主要場景，透過大會戰的手法，呈現出兩軍或者多方人馬廝殺時的緊張場面。然而在這件作品中，我們看到梁鼎銘採取寫實手法，一方面表現出堅固的城牆與綿延的城池即將被攻下前的瞬間；另方面則是凸顯國軍犧牲奉獻、誓死如歸的軍人魂魄。他們不計死生，完成任務，節操高貴；相對於此城牆上方的敵人躲在高牆背後作無謂的殊死抵抗。一片煙霧，騰騰飛起，多少志士為獻身革命而犧牲。梁鼎銘以滿腔熱血，描繪出前人的偉大而感人的情操。〈惠州戰蹟圖〉毋庸置疑地，乃是民國在大陸期間最偉大的戰爭史詩。

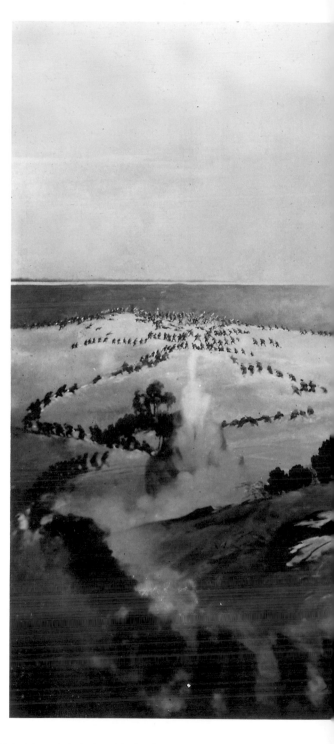

南昌戰役為擊潰孫傳芳部隊的戰役中最為激烈的一戰，蔣中正總司令親赴前線指揮。〈南昌戰蹟圖〉突顯出蔣中正站立在山坡前指揮作戰的凜然氣勢。右下角為數位聽令的高級軍官，前方則是宛如猛虎出柙般的部隊，秩序井然地往正迅速地往前方出擊。梁鼎銘採取數個弧形部隊同時開展的手法，由前往後匯集。戰場在那遠方，看不見的遙遠的地平線，強風暴雨前的寧靜風景。梁鼎銘戰畫中，僅有此幅作品表現出這種沒有聲息的戰鬥前夕。在西洋的戰畫中，休憩、訓令等動作為戰畫中時常被運用的手法，〈南昌戰蹟圖〉刻畫著大戰即將來臨的前奏。

〈濟南戰蹟圖〉描繪著日本支持軍閥，阻撓國民革命軍北伐的場面。日軍於5月3日派兵攻入濟南城。中國軍隊於10日夜晚奉命撤出濟南城。畫面上表現出國民革命軍衝出城門時，與日本侵略者混戰於橋上的場面。右方為濟南城，左方為牌樓。五三慘案，據中方統

【讀畫圖】
梁鼎銘　南昌戰蹟圖　1935
油彩畫布　366.2×600.3cm
此作1935年繪於南京靈谷寺戰畫室，原作於抗戰時已遺失。「南昌之役」為北伐戰役中最艱險之一役。1926年9月國民革命軍入江西，一路攻克，至南昌時因敵軍集結優勢兵力作困獸之鬥，情勢緊迫，革命軍總司令蔣中正在前線親自指揮，終擊潰敵軍。

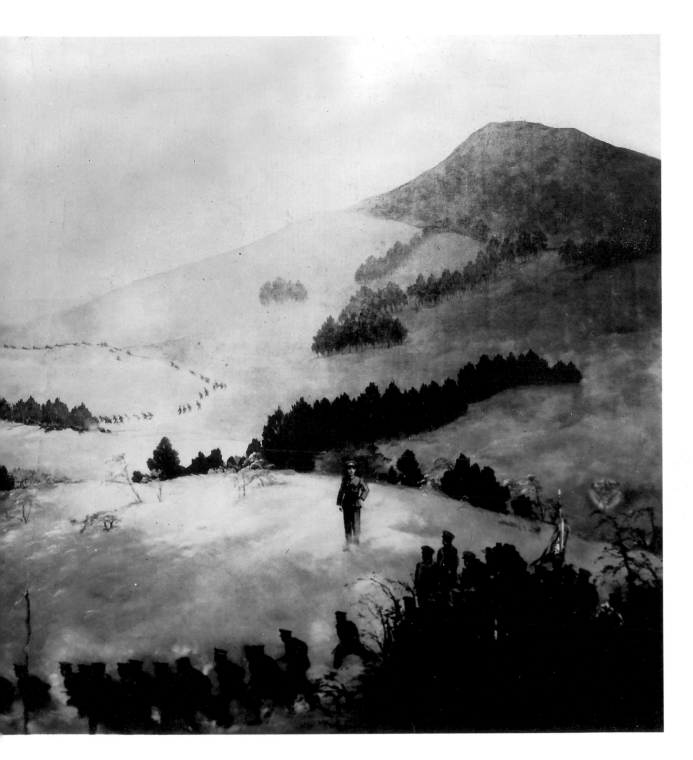

計中國軍民死亡六一二三人，受傷一七〇一人。交涉公署長官蔡公時等
十七名受到殘暴虐殺。這場慘案對於蔣中正心靈產生巨大衝擊，他在當
日5月3日的日記上寫著：「身受之恥，以五三為第一，倭寇與中華民族結

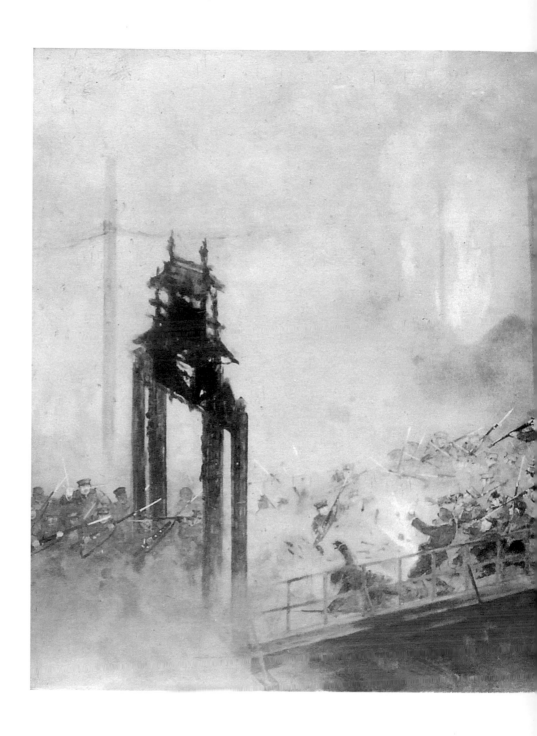

不解之仇，亦由此而始也！」從此之後，蔣中正每天在日記上寫上「雪恥」兩字。由此可知〈濟南戰蹟圖〉並非是一場光榮的戰役，而是蔣中正忍辱領兵繞道北伐的隱忍事件，自然並非光彩之事，難以稱之為戰績。然而，日軍對中國圖謀日亟，由此公然暴露。雖是戰畫，實際上彷彿句

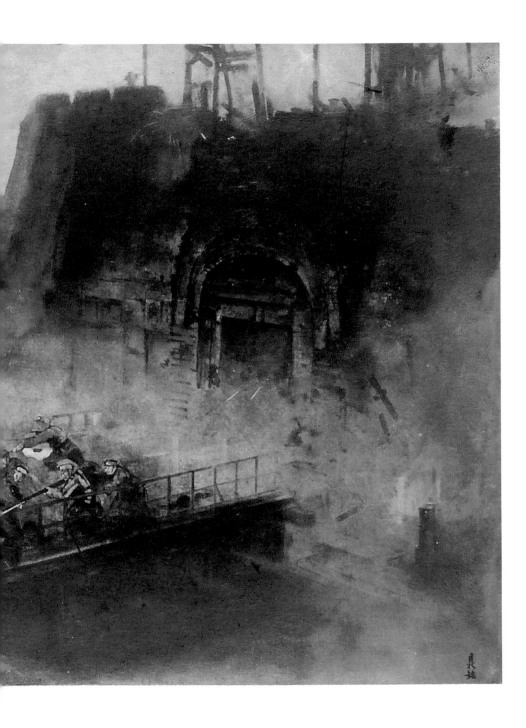

[跨頁圖]
梁鼎銘　濟南戰蹟圖　1935
油彩畫布　101.7×152.6cm
1928年5月1日北伐軍攻入濟
南，支持奉軍的日本軍閥藉口
保僑，5月3日出兵突擊我軍並
圍城，經我軍堅守七日突圍而
出，此事件史稱「五三濟南慘
案」。本作1935年繪於南京
「靈谷寺戰畫室」，原作於抗
戰時遺失。

踐復國的含垢忍讓，待圖他日雪恥，〈濟南戰蹟圖〉自有其深遠意義。

　　東北「九一八事變」後，中國內部反日運動逐漸高亢，上海一地反
日運動造成日本貿易嚴重損失。日本為了抑制反日運動，而且當時李頓
調查團已經啟程來到遠東，正在東京、上海、南京等地進行調查，即將

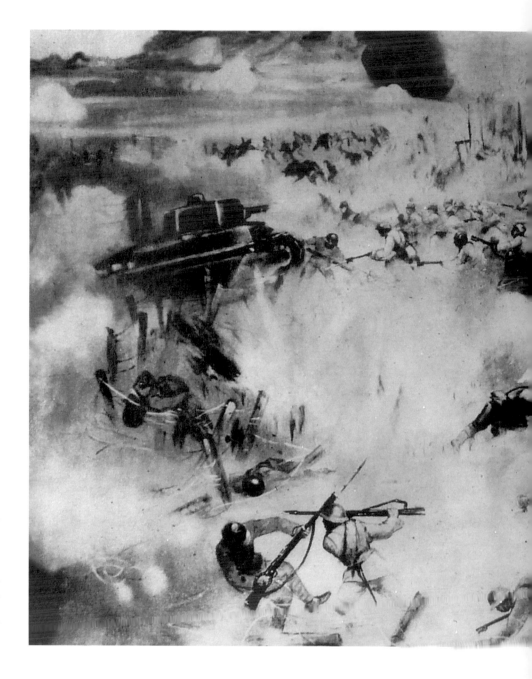

[跨頁圖]
梁鼎銘　廟行戰蹟圖　1935
油彩畫布　101.7×152cm
1931年1月28日，因日軍相繼
擾亂上海，吳淞等我軍防地，
雙方血戰月餘。「淞滬戰役」
中以廟行鎮之戰況最為激烈。
我方軍隊堅守陣地，英勇犧
牲，顯現出中華民族奮勇堅毅
之精神。此作1935年畫於南京
「靈谷寺戰畫室」，於抗戰時
遺失

前往東北調查。在此之際，日本自導自演這場事變。〈廟行戰蹟圖〉乃
是為了紀念「一二八事變」而描繪。這幅作品頗類西洋戰畫，兩軍進行
肉搏戰。兩軍在中央匯聚成一條長龍，正面搏鬥，畫面前方是突破防衛
的散兵追擊。畫面由近而遠，場面十分緊張。

　　總結這幾幅作品都是梁鼎銘在相對安定的局面下創作的戰畫。當

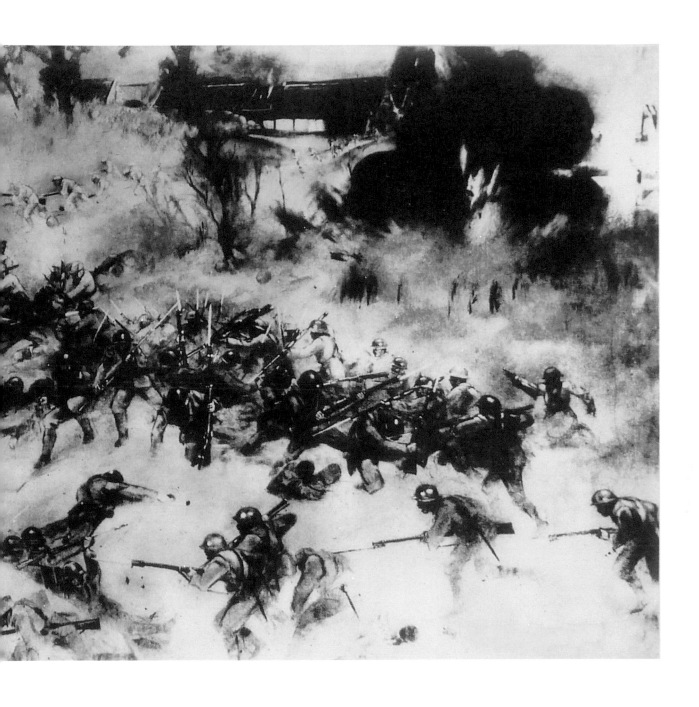

時，國內局勢緊張，抗日意識高漲，中日軍事衝突一再爆發，各地反日運動此起彼落。梁鼎銘時常往返於「靈谷寺戰畫室」進行創作。外在局勢雖然緊張，在國府的支持下，物資條件相對充裕，據云何應欽將軍調撥軍隊，給予寫生之所需；外加梁鼎銘對於參與戰爭之人員進行訪談，並且到實地丈量、觀察，方能完成這些宏偉的戰爭史詩。

四、雲峰幻滅 ——
民族聖戰的顛沛歲月

八年抗戰是中華民族在20世紀絕亡存續的關鍵。日軍在華北不斷進行軍事擴張，同時扶植偽政權，中日關係不斷惡化，國府內有中國共產黨的威脅，外有日軍不斷挑釁，局勢糜爛不堪。在一連串事件的積累後，終於爆發盧溝橋事變，從此揭開八年抗戰的民族血淚史。此後，梁鼎銘已無法安然地在一地創作，僅能在物資貧乏的條件下描繪出國人對日本侵略的無言控訴。八年抗戰期間，梁鼎銘的創作歷程可分為前期與後期，恰恰以太平洋戰爭爆發為臨界點。前期投入許多抗戰題材作品，最終因為蒙難於香江，自毀十餘件精品方能逃離日軍掌控。此後輾轉中國各地，以鬻畫維生，艱苦卓絕，難以言說。

[左圖]
梁鼎銘在金門戰地寫生時留影。

[右頁圖]
梁鼎銘
流亡圖（局部）
1938
油彩畫布
112×162cm

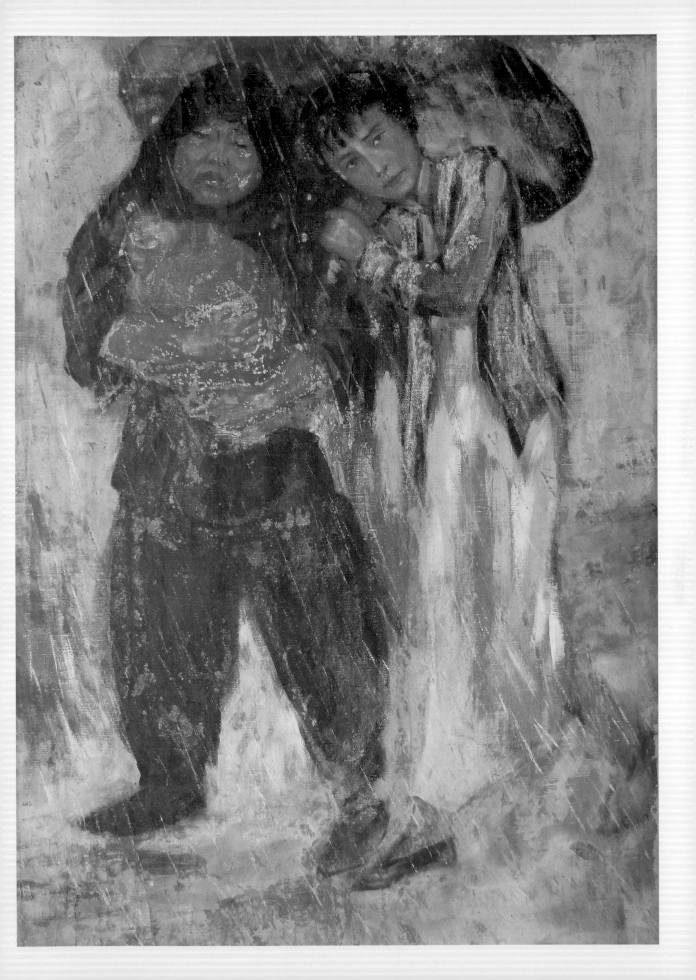

█隱忍避禍，控訴暴行

　　梁氏三兄弟在抗戰期間，又銘、中銘供職後方相對穩定。鼎銘全家在抗戰前期則顛沛四方，如入虎穴，九死一生，舉家輾轉於溝壑。他卻依然舉筆彩繪抗戰史畫，其精神令人動容。即使貧困如此，他不改對藝術的熱忱，四處舉行個展。

　　梁鼎銘繪畫紀錄著一部民族爭取自由獨立的奮鬥史。他以為民族作史，以藝術鼓舞人心士氣為職志。抗戰爆發之前，中國面對帝國主義之經濟搾取、政治威迫、軍事侵略，其中尤以日本之手段最為陰險，欲置民族為奴隸，其野心最甚，其採取之暴行最為殘酷。梁鼎銘戰畫始於帝國主義的經濟掠奪為起點，經歷北伐統一中國的民族戰爭，爾後因出國考察歐陸數百年戰畫，獲得關鍵性的突破與發展。可惜，他在藝術創作

[左圖]
梁鼎銘　長女丹美　1950
油畫畫布　46×37.5cm

[右圖]
梁鼎銘　二女丹丰　1950
油畫畫布　46×37.5cm

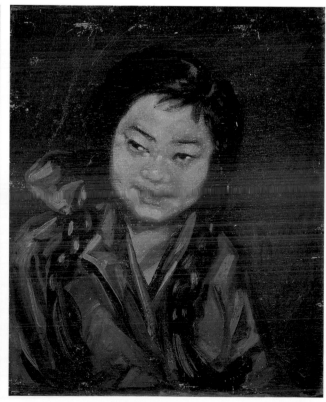

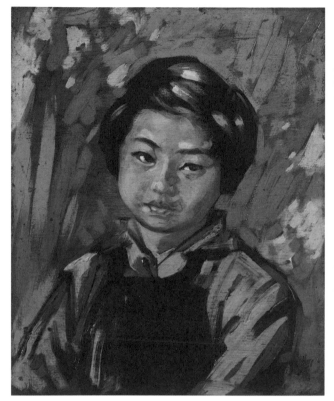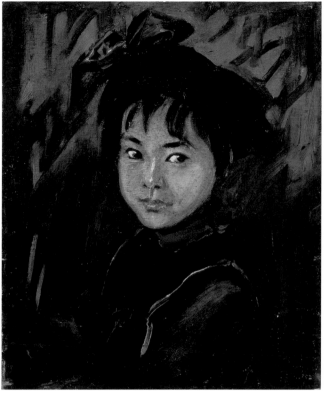

[左圖]
梁鼎銘　三女丹平　1950
油彩畫布　46×37.5cm

[右圖]
梁鼎銘　四女丹貝　1950
油彩畫布　46×37.5cm

具有驚人突破之際，遭逢中日戰爭的爆發，流離四方。中日戰爭是中華民族免除帝國主義宰制的關鍵戰役。中國軍民經歷艱苦的八年抗日，犧牲慘重，方使帝國主義者廢除不平等條約，臺澎得由殖民主義者手中獲得解放。抗戰號角一起，梁鼎銘戰史畫由北伐重大戰役之描寫，一轉為民族存亡的淒涼史詩，由昂揚變為轉折的低吟。

　　1937年春天，梁鼎銘長子梁小鼎六歲因病夭折，「盧溝橋事變」爆發於1937年7月7日，史稱「盧溝橋事變」，揭開「中國抗日戰爭」、「八年抗戰」的序幕。7月11日三女丹平出生於南京，加上前幾年梁家長女丹美、次女丹丰相繼問世，人口增加在戰前是興旺之事；在戰時，大量人口在遷徙頻繁，糧食短缺之際，則意味著嚴峻考驗。

　　1894至1895年之間的日清戰爭被稱為「第一次中日戰爭」，西方史稱「七七事變」為「第二次中日戰爭」。然而，對於日本史學家而言，有學者將美國培里提督的黑船事件到大東亞戰爭為止，稱為「東亞一百

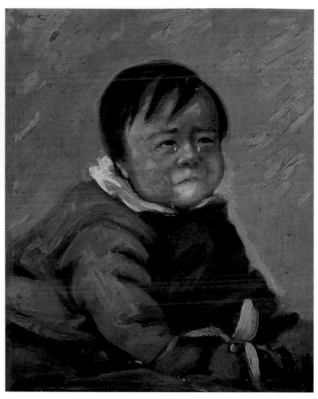

[左圖]
梁鼎銘　次子灼華　1950
油彩畫布　46×37.5cm

[右圖]
梁鼎銘　六女丹卉　1950
油畫畫布　46×37.5cm

年戰爭」；也有學者將中日甲午戰爭到大東亞戰爭為止，稱為「五十年戰爭」；也有將1931年滿洲事件到1945年日本接受〈波茨坦宣言〉投降為止的日本戰爭，稱為「十五年戰爭」。大體而言，中、日在「盧溝橋事變」到太平洋戰爭爆發之間的四年期間稱為「第二次中日戰爭」。在中日之間，對於這場長達八年的戰爭，有不同立場。中國在「盧溝橋事變」爆發之後十天的7月17日，由中華民國最高領袖，亦即國民政府行政院長兼國民政府軍事委員會委員長蔣中正在江西發表〈最後關頭〉演說，史稱〈盧山聲明〉。聲明中強調中國熱愛和平，不求戰，非到最後關頭，只能應戰，「萬一真到了無可避免的最後關頭，我們當然只有犧牲，只有抗戰！但我們的態度只是應戰，而不是求戰；應戰，是應付最後關頭，逼不得已的辦法。」在〈盧山聲明〉中，稱此事件為「盧溝橋事變」。同年9月日本第一次近衛內閣的內閣會議當中，稱此為「支那事變」，顯然在軍部與內閣之間各有不同觀點與盤算。1941年12月9日，

國民政府才正式對日宣戰；東條內閣於12月10日，在內閣會議將此事變提升為戰爭，稱其為「大東亞戰爭」的一部分。這是歷史上少有的一場持續四年實質戰爭，卻沒有正式彼此宣戰的戰役。

日本主要在於考慮到美國中立法，深怕受到此一法律牽制。中國一方希望獲得物資輸入，日本一方則避免受到美國中立法的經濟制裁，期望及早結束戰爭。雙方各有盤算，當然對於南京的國民政府而言，數年來不斷隱忍的目的無非希望爭取時間，準備國力。1932年5月15日，東京爆發首相犬養毅被暗殺事件，史稱「五一五事件」；1936年2月26日爆發「二二六事件」，年輕軍官叛變，數名閣員被斬殺，政治局勢已然動盪不已，保皇派匿聲，軍部主戰勢力逐漸高漲。這個君主立憲的帝國主義，澈底走向侵略型的法西斯政權。

「七七事變」後華北局勢未曾稍解，形勢更加惡化。7月下旬北平淪陷，7月31日蔣中正發表〈告抗戰全體將士書〉，正式宣布「既然和平絕望，只有抗戰到底」，8月15日下達全國總動員令，設置大本營，蔣中正被推為大元帥，統帥陸海空軍，各地大規模戰役逐次開展。「盧溝橋事變」之初，日本於9月2日將「華北事變」定位為「支那事變」，喊出「三月亡華」口號，攻占北京，出兵上海，試圖於短時間內，迫使國民政府屈服。11月梁鼎銘從盧山被召回南京，出任「宣傳委員會」第三組專員。11月20日上海淪陷，局勢逆轉，國府正式宣布遷都重慶。國府對於首都的戰、守之間爆發激烈爭論，終至倉促撤出南京，12月12日在守備不足、舉足失措之際，南京淪陷。梁鼎銘隨軍撤往武漢，領導漫畫隊、戲劇隊、藝術股等工作人員，從事抗戰宣傳。

這段中國抗戰的血淚，促使梁鼎銘的戰畫邁向另外階段，由帝國主義侵華、北伐統一戰爭，邁向民族存亡的一場聖戰。中日戰爭前四年是一場未宣而戰的戰役，最大規模戰役爆發於1938年6月11日到12月25日之間的武漢會戰。1938年5月5日日本近衛內閣改組，頒布「國家總動員法」，正式進入戰爭總動員時期。因為不到一年的軍事行動，日本軍事受到嚴重牽制與耗損，國計民生受到的損害超出預料。日本政府為期

如水曲待時開否訴
人居治亂興衰何
而兵燹連戰事不
能味生靈石志志
亭鐵或上心聲
開向及失圖重演
亂魂孔揮意生虽傷
心能拈東仁人皷
王指原子初靜分
製時已成千百淚
底紙偶留死機峻
舊橋五方山嶽
海江湖捫曾再讀
興亡史何俟人石
血及圖

能於短期內逼迫國府投降，發動武漢會戰。當時，國府雖然宣布遷都重慶，因為倉促遷都，許多軍事設施、工業設施及物資都集中於武漢。武漢當時人口兩百萬人，為戰前第二大城。此時，梁鼎銘也隨著國府軍隊遷移到武漢，設置戰畫室於武昌。他的抗戰初期的大作完成於此。

抗戰前期，梁鼎銘在武昌的戰畫室內創作了著名的〈血刃圖〉、〈流亡圖〉(P.87下圖)、〈火鞭圖〉(P.84)，遷往成都後，完成〈鶴行虎躍〉(P.86上圖)、〈不共戴天〉(P.85上圖)。養病於峨嵋山時，創作〈月色腥風圖〉(P.85下圖)、〈敵愾同仇〉(P.87上圖)等作品。這些作品都以油畫創作居多，主要描繪日軍暴行，中國百姓顛沛遷徙、英勇抗日的事蹟。〈血刃圖〉為梁鼎銘僅存的一幅大型油畫戰畫。描寫日軍侵入百姓房內，殘酷屠殺的情景。老弱婦孺盡被屠殺，前方屍體累累，襁褓中的嬰兒掙扎哀嚎，垂死的母親依然不忍放手。這些婦女顯然被日軍強暴後才加以屠殺。畫面上盡是哀嚎、吶喊的淒涼景象。背後黑暗中的日本士兵以尖刀，指向瀕死的婦女。婦女淚流滿面，掙扎護子。偉大的母親含辱偷生，苟全性命而不能，唯圖能保護襁褓中的幼童。這樣卑微的想望恐怕無法如願，沾染著血腥的刺刀，依然流淌著族人的鮮血。誰來救他們呢？這幅作品展現出梁鼎銘在解剖學上的成就，前方女性軀體，在光線下顯示出白皙肉體，結實而豐美，然而強梁匪

[右頁下圖]
梁鼎銘 血刃圖 1938
油彩畫布 112×162cm
國立台灣美術館藏

[下圖]
德拉克洛瓦 希奧島大屠殺
1823-24 油畫畫布
419×354cm
巴黎羅浮宮典藏

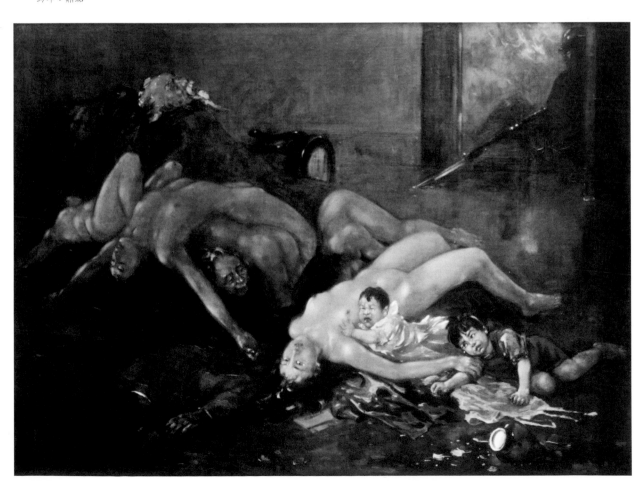

梁鼎銘　重見血刃圖詩　1957　詩書　20×158cm

釋文：重見血刃圖詩

追思淪陷諸都市　　酷似晴天暴風起　　腥雲捲地驕陽斜　　敵愾同仇為壯士　　高齡少婦步蹣跚　　裹足深閨人未還　　彈雨絲絲交通斷
瀰漫已變舊河山　　蔓延煙火三千尺　　到此驚魂亂枕席　　相看生命羽毛輕　　突現猙獰怪語客　　如狼似虎入門初　　詩禮人家變野廬
老少堂中心目眩　　果然殘暴事非虛　　寰時禽獸不相異　　一幕真圖出書圈　　痛心血筆寫腥風　　畫成竟欲藏山寺　　萬水千山邊圍門
市場不是尋常邨　　假真價值來相問　　不問鄉親淚斷垣　　品題或比卞和玉　　或擬寬裳羽衣曲　　待時開展訴人群　　治亂興衰何所屬
猝逢戰事不能歸　　生靈百萬盡啼饑　　或止啼聲聞血刃　　真圖重演亂魂飛　　揮毫豈忍傷心髓　　轉畫仁人髮上指　　原子初聲分裂時
已成千百淚痕紙　　偶駕飛機瞰舊墟　　五方山嶽海江湖　　把胸再讀興亡史　　何使人為血刃圖

民國二十七年余在武昌戰畫室完成血刃圖　費時三閱月　攜之香港擬邊美洲　未及登輪而太平洋戰起　余受困於炮火下　未謀脫險計
燬畫數百件　血刃圖為僅存之物　藏於友處　一別十年　時在民國三十七年二月間　遂得重見　無限傷感　憶十年前畫成之日
有劉安藜先生為之四十韻長詩　再三誦讀　興而和之　自唱之時　感劉先生已作古人三載矣　若其靈知陰陽合唱　不亦氤氳中之妙事乎
民國三十七年草
民國四十六年鼎銘畫陳列室落成　歡迎友好參觀之前夕書此

款示：戰畫室主鼎銘
鈐印：鼎銘

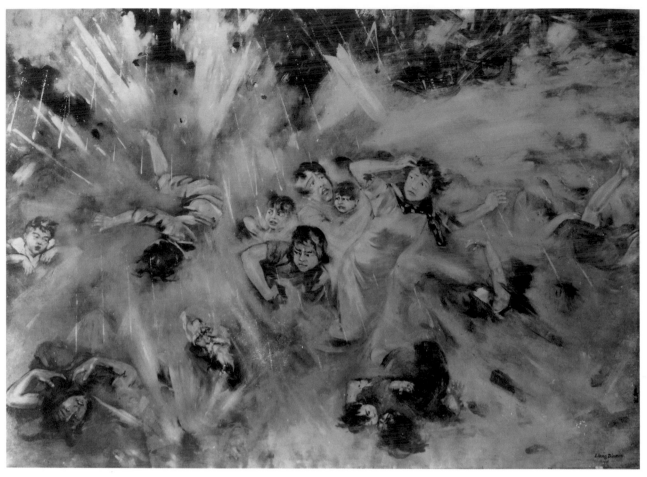

梁鼎銘　火鞭圖　1938
油彩畫布　112×162cm

徒，卻不見蹤影，躲於門後。此作令人想起德拉克洛瓦作品〈沙達那帕爾之屠殺〉的場景，或者說是〈希奧島大屠殺〉(P.82下圖)。屠殺事件，往往施之於手無寸鐵的女性，極盡殘忍。〈沙達那帕爾之屠殺〉乃描繪這位波斯國王在王國即將滅亡之際，將珍寶、寶馬及後宮女子一併屠殺的殘暴故事。〈希奧島大屠殺〉則是描繪希臘獨立戰爭中，鄂圖曼土耳其帝國屠殺希奧島上將近五萬居民的慘狀。梁鼎銘的〈血刃圖〉(P.83下圖)、〈月色腥風圖〉都是描寫日寇屠殺手無寸鐵的女性的畫面，殘忍至極，令人髮指。

　　〈流亡圖〉(P.87下圖)描寫中國民眾流離失所的慘狀。前方老者即將倒地，下方已是倒地死去的屍體。左邊是兩位女性擠在一把雨傘下，抱著一位嬰兒，整體構圖以由前而後綿延不絕的流亡百姓為主題。他們在無情風雨中，不斷前行，他們向著我們的視線前進，不斷逼近。畫面流淌

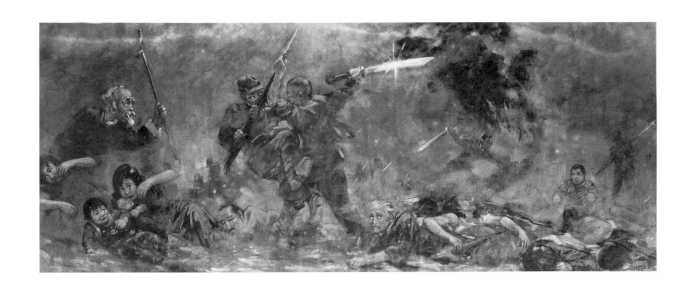

著淒苦、不安。〈流亡圖〉與〈鶴行虎躍〉(P.86下圖)都是描寫老弱婦孺離鄉播遷的場面,扶老攜幼,忍飢挨餓,哀鴻遍野。

　　日本從1938年4月起舉行大規模空襲行動,並於6月起發動一連串攻勢,希望一舉殲滅國軍,展開史上最大規模的武漢會戰,11月2日終於攻陷武漢行營。國府則捨棄武漢,將主力遷往重慶,進行長期抗戰。在武

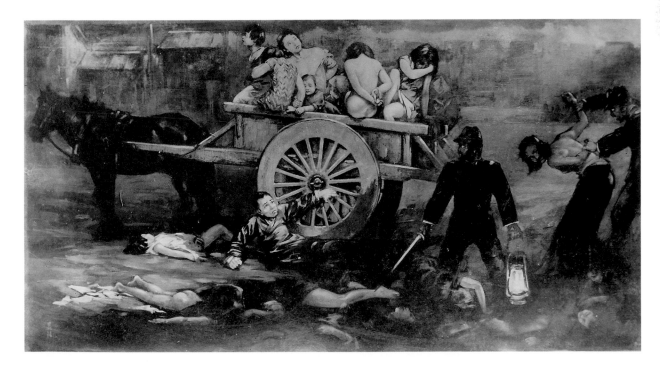

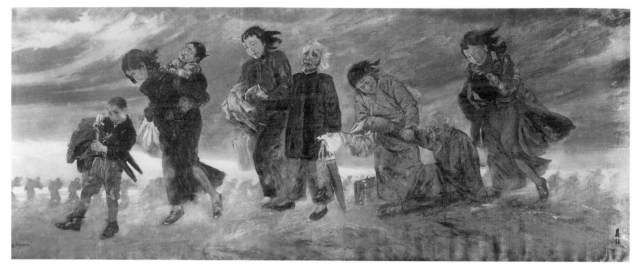

［上圖］梁鼎銘　鶴行虎躍　1939　油彩畫布　100×240cm
［下圖］1932年，梁氏夫婦琴瑟和鳴。

漢會戰前，梁鼎銘於5月1日即調往軍事委員會下的設計委員會，同年秋天進入四川。遷徙途中，他贈夫人李若蘭詩〈題贈李若蘭互勉〉：「十年夫婦敬如賓，蜀道艱難倍見親；曾憶詞人坭塑話，從今你我已均勻。」梁鼎銘與李若蘭結褵後，琴瑟和鳴，傳為佳話。李若蘭能琴，兼善書畫，與梁鼎銘相互唱和。抗戰號角一起，梁鼎銘夫婦攜子女奔走東西，情深意濃，無有猜疑。梁鼎銘試舉管道昇詞作為比擬，足見兩人情愛之深。此後，開始梁鼎銘的成都時代。1939年梁鼎銘罹患頭眩疾病，前往峨嵋山養病。前往峨嵋途中，日軍空襲警報不已，他留下詩歌〈往

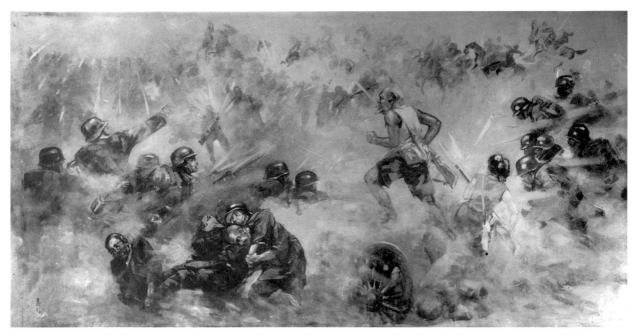

梁鼎銘　敵愾同仇　1939　油彩畫布　122×244cm

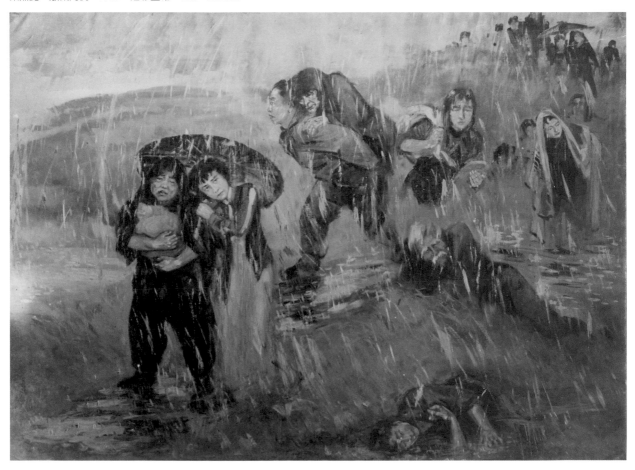

梁鼎銘　流亡圖　1938　油彩畫布　112×162cm

梁鼎銘　峨眉（嵋）山水詩──行雲　年代未詳　行書　112×56cm
釋文：行雲渲染壁新容　硃筆文章秋氣濃　路疑縈迂毫萬點　峰堪遠眺墨千重
猿吟愁使詩聲促　鳥語欣開步武鬆　仰首霜楓飄醉落　此間松吼畫中龍
鼎銘題峨眉（嵋）山水詩
鈐印：鼎銘

峨嵋縣城警報見月〉：「一氣橫空見月華，驚鴻遍野息蒹葭；銀河北斗先藏匿，警報人間即棄家。」又有：「警報出城見月華，沿溪雲氣影蒹葭；難民圖稿親人像，一片秋涼野是家。」這幾首詩歌，道盡逃難的辛苦，有家難歸，荒野為宿。這段峨嵋山養病期間，梁鼎銘與報國寺果玲法師互有唱和，結為方外交，除在此作畫之外，也彼此彈琴酬酢，相期鋸取松樹以為琴材。「蕩蕩巍巍入目青，雪松高處作音屏；如何盡把朱絃上，此願還須託果玲。」果玲法師於1937年被推舉為「峨嵋山佛教協會會長」，饒具資望。梁鼎銘頗有奇才，每從事一事必到精熟方能罷手。他善於操琴，亦兼能西洋小提琴。他非現代藝術家，僅只專善於繪事，而是一位深具傳統文人精神的藝術家。他在〈晨起散步〉詩歌中，描寫著與家人苦中作樂的樂觀之情。「秋涼邁步待曙天，丹美丹丰繞膝前；陌路遙遙山道遠，山巒曉氣入雲煙。」養痾期間，能以片刻得享天倫之樂，若非放達之人，恐難如此。

梁鼎銘病癒後，1940年被任命為綦江「軍事委員會戰工幹部訓練團」上校教官，兼任藝術訓練班主任。這段期間他在抗戰大後方，生活雖然拮据，卻也算是穩定。然而隨著國府亟需突破孤

梁鼎銘　峨嵋山水　30年代　水墨設色　94.5×35cm

釋文：點點硃砂氣象秋　老松常狀龍虬

　　　峰前雲海詩聲放　不問山高與水流　梁鼎銘

鈐印：鼎銘　梁畫

梁鼎銘　峨嵋山水　年代未詳　水墨設色　96×35cm

釋文：秋色見青松　高峰紙外容　縱橫詩景闊　雲海沒高踪

　　　自公主席賜正　梁鼎銘

鈐印：鼎銘　梁畫

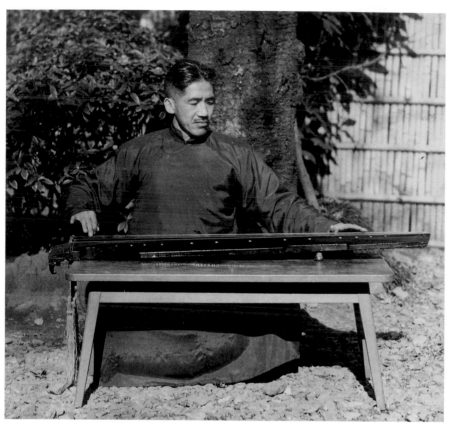

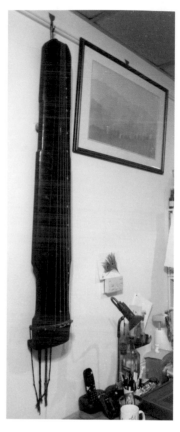

[左圖]
1951年,郎靜山鏡頭下的
梁鼎銘在東京樹下彈琴。

[右圖]
梁鼎銘演奏過的古琴,現
在靜靜地掛在臺北故居自
宅牆上。(王庭玫攝)

立、獨撐抗戰的艱苦局面,思擬派遣嫻熟藝術的人才前往美國,藉由文
化交流來鼓吹中美關係,加強抗戰宣傳。1941年國府曾派畫家張書旂以
外交使者身分赴美宣揚美術。梁鼎銘亦膺此重任,他攜帶大量戰畫並攜
家眷到青城山,再行竹根灘,準備前往美國宣傳。為此,舉家搭機前往
當時仍被英軍控制的香港。

▌香江蒙難,忍痛毀畫

梁鼎銘攜帶十餘件百號作品,舉家來到香港,準備前往美國。他
希望透過繪畫喚起美國支持,聯繫中美情誼,控訴日本施諸於中國百姓
的暴行。此時,日本代表團已經在美國進行會談,中華民國也擬舉行對

日文宣戰。為此，國府派遣梁鼎銘前往美國，進行文化外交。他在飛往香港的機上留有詩歌：「蝸牛今也附鵬身，怒氣騰空遠後塵。」來到香港，等待船隻，準備搭船赴美。中日之間經歷四年不宣而戰的艱苦戰鬥，各以外交戰試圖突破困境。

　　日本為了澈底擺脫泥淖，喊出建立「大東亞」新秩序的口號，擬定南進政策，決定發動太平洋戰爭。在香港事變前三天，梁鼎銘舉家到了香港。日軍於12月8日進攻香港新界，25日夜晚駐港英軍投降。期間，梁鼎銘全家正在香港，局勢急轉直下。「半夜槍聲醒夢魂，悍哉偷渡海濤掀；迎眸科學金湯固，料是英人功業存。」梁鼎銘在《戰畫室主詩集》之三〈橫虹飛水集〉下篇描述香港蒙難的情景。日軍半夜偷襲香港，梁鼎銘期待強大的英國軍事，足以固守此彈丸之地。可惜英軍不敵，終在聖誕節夜投降，「如何聖誕祝心節，淚塞人咽又一腔。」投降日史稱「黑色聖誕夜」，從此香港落入「三年零八個月」的血淚歲月。日軍侵凌，大英帝國的謙謙紳士，奈何淪為階下囚。對於日、英及中、日關係，梁鼎銘諷刺地說：「興亞機關偽共鳴，為伥忘卻舊時盟；腥風槍勢成新序，辱我榮他稱共榮。」英國總督楊慕琦投降，英國人士被關入

【關鍵字】
香港「三年零八個月」
　　「三年零八個月」是指大日本帝國占領英屬香港的期間，由1941年12月25日香港總督楊慕琦投降，到1945年8月15日日本無條件投降為止。對香港而言，這段歲月是其被殖民後最為黑暗與痛苦的記憶。1938年10月1日廣州淪陷，日軍駐守深圳河北岸與英軍隔岸對峙。中國抗戰期間，香港居民從一百萬人增加到一百六十萬人。1941年12月8日，日軍攻擊香港駐軍，25日英軍投降，稱為「黑色聖誕夜」，英軍被俘一萬人。1942年2月20日，日本成立香港占領政府，磯谷廉介中將出任總督，其地位等同臺灣、朝鮮，因此並未成立傀儡政府。3月成立民政部，將港島畫分為十二區，九龍島九區，新界七區，並頒布住民身分證。日本占港期間，破壞古蹟，諸如南宋帝昺逃難到香港的遺跡宋王臺、九龍城寨及一些書院都遭破壞；糧食不足，日本實施歸鄉政策，使得香港居民陡降到六十萬人。不少人餓死於途中，虐殺事件、慰安婦事件等層出不窮。此外，日本也在港推動日文教育。整體而言，日本統治香港期間破壞性居多，因此港人稱此「三年零八個月」是一段苦難的歲月。梁鼎銘逃難香港期間，經歷日軍占領香港的初期，一切混亂，日本統治尚未底定。

集中營，日軍司令酒井龍中將在九龍半島設置軍政府，兼辦民政，七天後「興亞機關」在香港大酒店成立。占領軍軟禁香港著名仕紳顏惠慶、許崇智及胡文虎等人，脅迫合作，逼迫出任要職。興亞機關乃為日本情報機構，華人紛紛抵抗，這些仕紳們不為所屈，或逃亡或嚴峻拒絕。

此時，逐漸傳出梁鼎銘人在香港擬往美國的消息。他們身處險境，如被拘捕，將被陷不義之地。為求脫困，梁鼎銘忍痛將自己的精心創作幾乎毀去。對一個藝術家而言，如此舉措宛如扼殺自己心愛之物，其痛心足以想見。這次的損失無法彌補，〈流亡圖〉(P.87下圖)、〈火鞭圖〉(P.84)、〈月色腥風圖〉(P.85下圖)等抗戰名畫遽然毀於自己手中，〈血刀圖〉(P.83下圖)則藏於他處。梁鼎銘全家獲得香港華僑商會幫忙，喬裝成難民乘船出逃。他們一行人行色匆匆，終於抵達廣東省肇慶。他填詞〈鷓鴣天〉，說明此番危險，訴說忠貞之心：「聖誕歌中羯鼓聲，攜將幼弱搶歸程，荊棘遍地難移步，豔態如今反怨鄉，呼負負，重行行，天涯非遠遠神京，不辭跋涉離魔窟，一片丹心比玉瑩。」

香江蒙難後，梁鼎銘開始他周遍中國西南的旅程，教書、鬻畫、展覽等歷程，從廣東而廣西。1942年梁鼎銘出任柳州中正學校校長，隔年到湖南省衡陽舉行個展，

1941年，逃難途中。從
香港脫險歸來於鼎湖山留
影。
題詞〈鷓鴣天〉：
聖誕歌中羯鼓聲
攜將幼弱搶歸程
荊棘遍地難移步
魑魅如今反怨鄉
呼負負，重行行
天涯非遠遠神京
不辭跋涉離魔窟
一片丹心比玉瑩

1944年並於湖南長沙、貴州省貴陽兩地舉行畫展。然而，此時遭遇抗戰後期日本最後的大規模軍事作戰。1944年4到11月之間，日本舉行「一號作戰」，中國稱之為「豫桂湘會戰」。日本先遣部隊抵達貴州獨山，頗有直插重慶之態勢，陪都為之震撼，英美駐節人員將擬撤離。梁鼎銘在此次攻擊中，撤往內地。

香港蒙難後數年，〈血刃圖〉失而復得，梁鼎銘自述此圖創作經過：「民國二十七年，余在武昌戰畫室，完成血刃圖，費時三閱月，攜之香港，擬遷美洲，未及登輪，而太平洋戰起，余受困於炮火下，為謀脫險計，毀畫數百件，血刃圖為僅存之物，藏於友處，一別十年。時在民國三十七年二月間，遂得重見，無限傷感。憶十年前畫成之日，有劉安農先生為之四十韻長詩，再三誦讀，興而和之，感劉先生已作古人三載矣！若其靈知陰陽合唱，不亦氤氳中之妙事乎？」

此作遺失於梁鼎銘香江蒙難的危難之間，復得於國府敗績於大陸之際，始證梁鼎銘作品與戰爭相始終。

[左頁圖]
梁鼎銘　峨眉（嵋）詩
從容
50年代　行草書法
95×38cm
釋文：從容筆墨寫陰晴
　　　淡素高峰氣韵明
　　　彷彿春秋時幻變
　　　詩人狂詠脫塵聲
　　　鼎銘峨眉（嵋）詩
鈐印：鼎銘

▮戰後的片刻喘息

　　雖然二次大戰落幕，國共內戰的衝突隨即暗潮洶湧，無人能逆料國家的未來。1945年8到10月間，蔣中正與毛澤東、周恩來、王若飛舉行協議，發表「雙十協定」，根據協議雙方議定裁軍及召開政治協商會議。隔年1946年3月到1947年9月，國府派胡宗南攻占延安，共軍事前獲得消息，早已撤離延安。國共之間貌合神離的假象澈底破滅，此後，國共之間正式進入了打打停停階段。然而，內戰逐步發展為對國府不利局面，1948年9至11月之間的遼西會戰（遼瀋戰役）使得國府喪失東北戰場優勢，1948年11月6日到1月10日的徐蚌會戰使得國府主力軍隊澈底被擊潰。1948年11月29日到1949年1月31日之間的平津會戰再次失利，局勢已難逆轉，雖欲據守長江天險以和談，毫無可能。

　　在政治上，國民政府持續推行憲政，1947年12月25日在國共內戰中實行憲政。中共在蘇聯支援下，順利接收日本關東軍武器與裝備。只

金圓券的發行，使得通貨膨脹急速飆高。

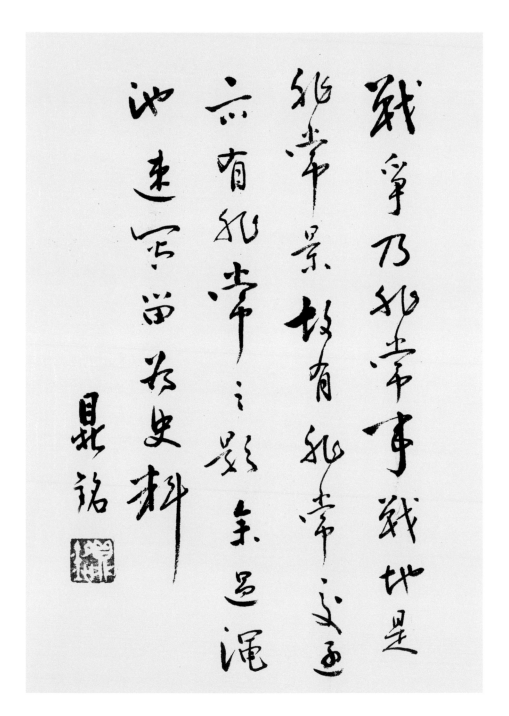

梁鼎銘　戰爭乃非常事
年代未詳　書法
24.5×17cm
釋文：戰爭乃非常事
　　　戰地是非常景
　　　故有非常交通
　　　亦有非常之影
　　　余過澠池速寫留為史料
鈐印：鼎銘

是，國內經濟民生卻發生嚴重問題，國府為解決金融困境，1948年8月到1949年9月之間發行金圓券。金圓券的發行使得通貨膨脹急速飆高，貨幣貶值達兩萬倍，中產階級受到嚴重打擊，國府的支持層崩潰。戰後三年不到，國民政府在大陸統治的權威急速衰退。這三年間國家局勢快速變

動，恐非一般人所能想像。

抗戰勝利到政府遷臺期間，梁鼎銘風塵僕僕往返於杭州、東北、臺北及廣東之間，棲棲遑遑，恐難自安。對於梁鼎銘而言，這樣變動的時局當中充滿著許多機會，同時也隱藏無限危機，稍有不慎恐將留下難以挽回的遺憾。

抗戰勝利後，梁鼎銘舉家由大後方遷回所謂戰前的「淪陷區」。相對於抗戰大後方那被日軍轟炸得體無完膚的重慶，大陸東南地與東部地區，因為日本占領區及偽政府所在地，較少受到毀壞。1946年5月5日國民政府宣布「還都令」，凱旋回到南京。戰後，中國共產黨在蘇聯的強大奧援下，快速累積實力，準備放手一搏，國府也因為接受大量美國軍事援助，信心十足地伺機殲滅共黨。顯而易見，自從1945年8月15日日本宣布投降後，為了在戰後廢墟站起來，必須迅速使政府運作恢復正常。與此同時，必須面對中國共產黨在八年抗戰中快速膨脹的軍事力量，國共之間的舊恨在一致對外的敵人倒地之後，內戰的火花一觸即發。對於一般百姓而言，最重要的並非價值紛爭或者理念的堅持，而是穩定的生活。然而國內經濟百廢待舉，金融問題更為嚴重。

戰後梁鼎銘的繪畫素材轉趨於水墨畫作品，戰畫油畫作品突然變少，或許與他的興趣及時代有關。因他於抗戰後期在國府無要職，戰後自然無須透過戰畫來鼓舞民心，再者，日本投降一時全民陶醉在和平氣氛當中。抗戰勝利後梁鼎銘舉家返回上海，他在此與家人團聚，並於1946年4月23-24日兩天期間，於上海新生活俱樂部舉行百餘幅作品的展覽，同年亦在昆明舉辦畫展。此後他遷往杭州，大多以水墨畫創作居多。

1946年冬天，梁鼎銘應吉林省主席梁華盛之聘任，前往長春出任中正藝專校長。梁華盛為黃埔一期學生，歷經東征、北伐、剿匪、抗日等戰役。1946年3月蘇聯退軍，國軍接收東北，紛爭隨即爆發。梁華盛於6月初任吉林省代理主席，10月真除。他出身於廣東茂名，黃埔軍校期間早與梁鼎銘為舊識，故邀請梁鼎銘前往籌設中正藝專。他的父親梁海珊曾經追隨孫文革命，為了紀念父親，並在東北籌辦海珊中學。只是，東

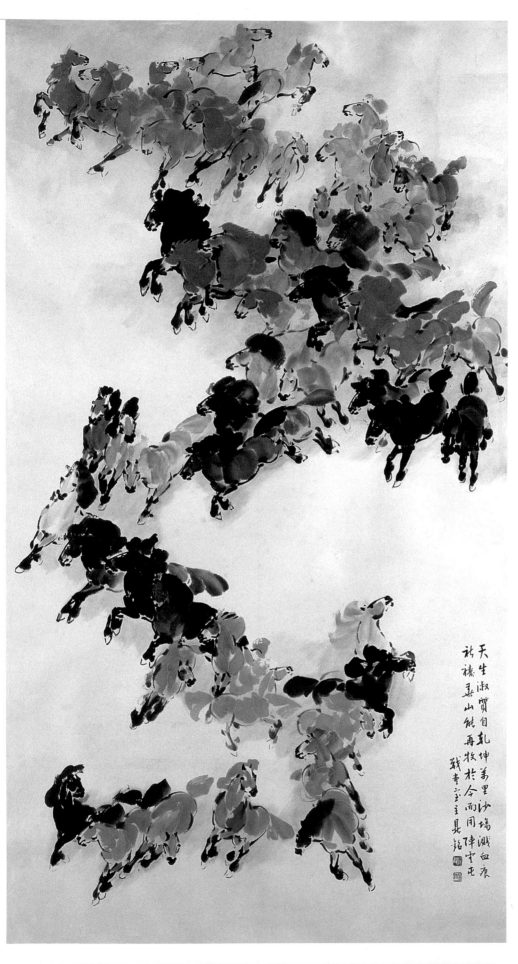

梁鼎銘　天生淑質
約1944　水墨設色
149×78cm
釋文：天生淑質自乾坤
　　　萬里沙場濺血痕
　　　祈禱華山能再牧
　　　於今而用陣雲屯
　　　戰畫室主鼎銘
鈐印：鼎銘　梁畫

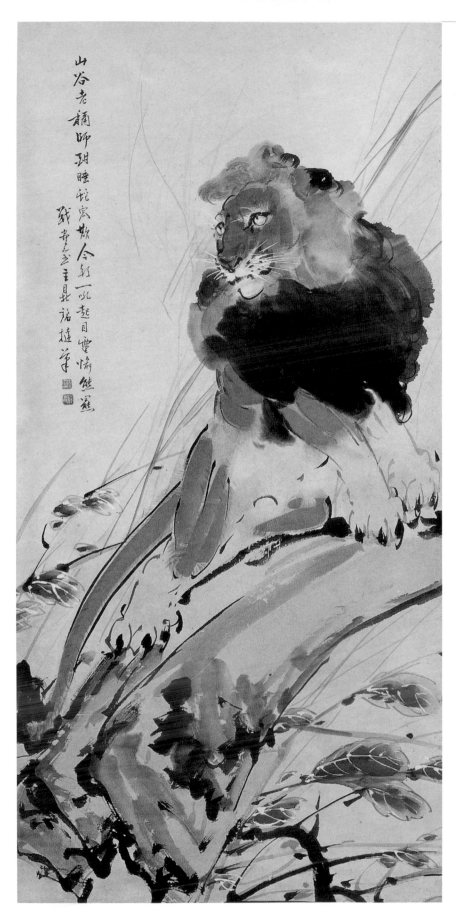

梁鼎銘　山師　1946　水墨設色
136×66cm
釋文：山谷老稱師　酣睡蛇鼠欺
　　　今朝一吼起　目電噓熊羆
　　　戰畫室主鼎銘捷筆
鈐印：鼎銘　梁畫

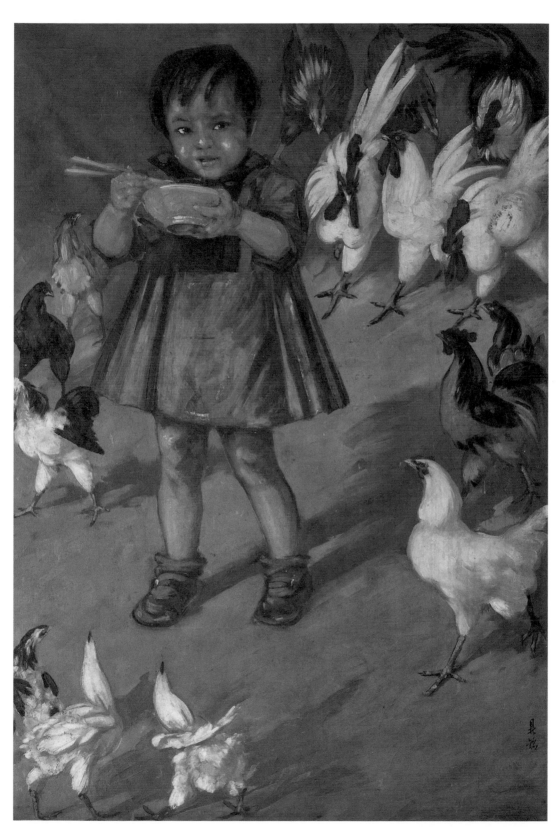

梁鼎銘
貝貝與雞
1946
油彩畫布
102×71cm

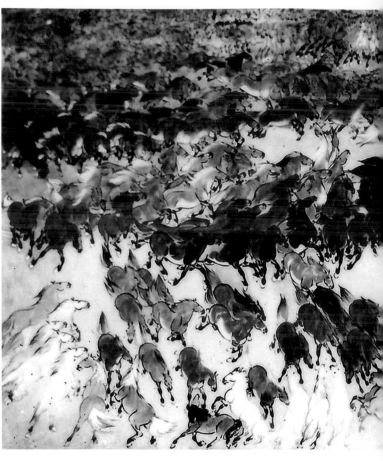

此為難得一見的鼠鬚筆。該筆是梁鼎銘1946年在昆明開畫展時的受贈品；因適逢當地警局推行滅鼠運動，此筆乃集千鼠長鬚毛製作而成。（王庭玫攝）

北局勢的不穩超越梁鼎銘的想像之外。

　　國民政府雖於1946年5月18日取得吉林省四平街市，然而，林彪所率領東北民主聯軍則在地方銳意推動土地改革，另一方面則整頓軍隊，伺機奪東北要衝的四平街市。東北局勢宛如風雨中的寧靜一般。1947年民聯再次攻擊四平街，受挫。梁鼎銘在〈浪淘沙〉中敘述當時的心境：「欄外影朦朧，詞盡胸中，無琴獨詠往來風，霧裡不分人是魅，一景荒空，月對石巖雄，觀變窮通，月藏雲際現光融，誰賞曲中長氣響。聲動秋穹。」隔年，再填詞〈浪淘沙〉：「江上雪紛紛，好景成文，霜冰不耐盡情雯，心訴馳思西子地，不問山昕，花素不含芬，如弔三軍，笳聲頻響滯春雲，戰馬畫成鞍未置，人醉歡欣。」戰局逼近，思念內地「西湖」家眷，戰地笳聲頻傳，國府尚無警覺。1947年春天他在吉林海珊中學

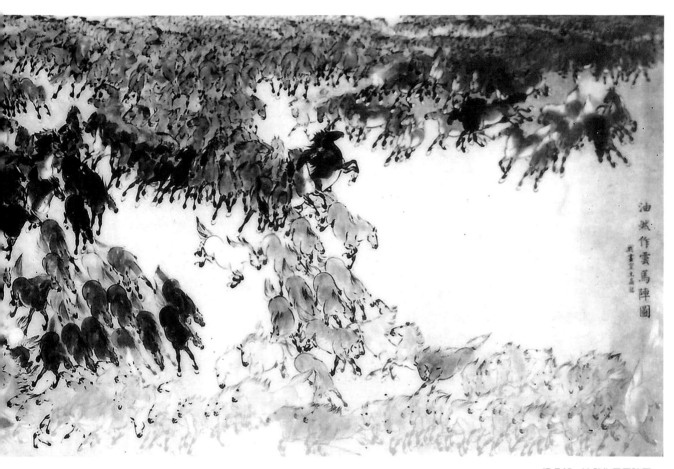

梁鼎銘　油然作雲馬陣圖
1947　水墨　153×366cm
釋文：油然作雲馬陣圖
　　　戰畫室主鼎銘

留下〈油然作雲馬陣圖〉大型戰馬圖。這件作品畫於松花江畔，據云當時完成後藏於海珊中學。〈油然作雲馬陣圖〉是他最為大型的水墨畫戰馬圖，彷彿雲霧騰騰，乍似狼煙漫漫，各類戰馬奔馳交錯。這件作品應為他二十餘年來戰馬作品的綱領之作。今日只見於梁鼎銘身穿長袍，立於作品旁的照片而已。梁鼎銘採用俯視與平視交錯並用的手法，使得畫面展現出前後不一，層層疊疊，撲天蓋地的躍動狀態。在東北期間，黃埔一期第七兵團司令陳明仁與梁鼎銘為舊識，多方籠絡，欲為己用。梁鼎銘不為所動，外加東北局勢動盪，為期僅四個月即辭去校長，取道瀋陽、北平、天津，於1947年夏天返回杭州。1948年3月4-13日，接收日本關東軍軍備完成的林彪部隊，改稱東北人民解放軍，以優勢軍力一舉擊潰東北剿匪軍。此一戰役，東北局勢急速惡化。海珊中學隨著國民政府在

梁鼎銘　步步青雲　年代未詳　仿宣、水墨設色　66×34.5cm

釋文：塵塵並也無塵上　　　　　　　

卻是精神還未盡　誰為知己著長鞭　戰畫室主鼎銘

鈐印：鼎銘

梁鼎銘　蹄影　1957　水墨設色　76×31cm

款識：戰畫室主鼎銘

鈐印：鼎銘　梁畫

[右頁圖]

梁鼎銘　良玉勤王　約1951　礬紙、鉤勒設色　105×70cm

款識：鼎銘

鈐印：鼎銘　梁畫

102

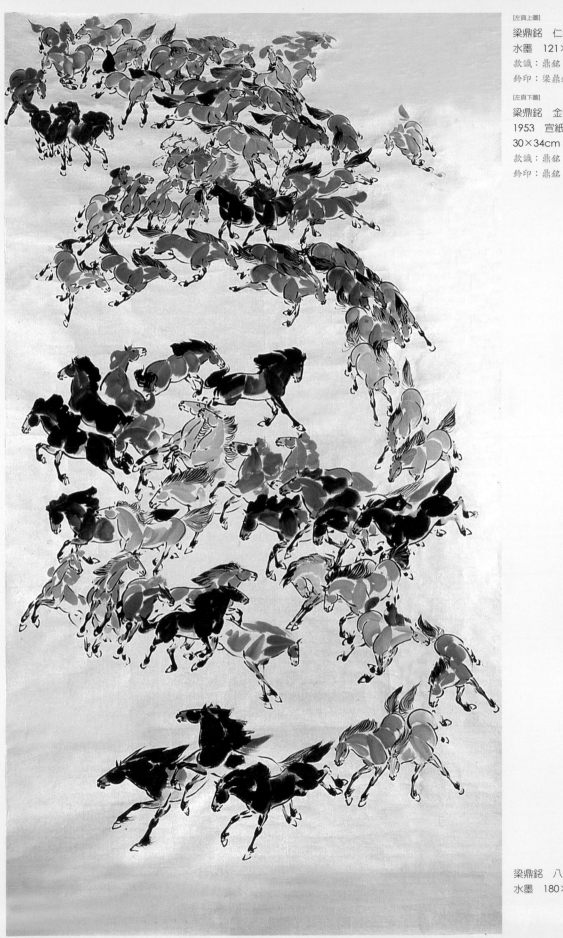

[左頁上圖]
梁鼎銘　仁者壽　1956
水墨　121×242cm
款識：鼎銘
鈐印：梁鼎銘印

[左頁下圖]
梁鼎銘　金門天秤馬
1953　宣紙、勾勒設色
30×34cm
款識：鼎銘
鈐印：鼎銘

梁鼎銘　八十壽　1959
水墨　180×97cm

空藏奇石恃天功　上有寒松驕自翠

[左圖]
梁鼎銘　寒松奇石（對聯）
年代未詳　書法　150×30cm
釋文：上有寒松驕自翠
　　　空藏奇石恃天功
款識：鼎銘

[右圖]
梁鼎銘　鷹
50年代　木刻版畫
36×26cm

[右頁圖]
梁鼎銘　飛黃騰達
50年代　水墨設色
120×65cm
款識：鼎銘
鈐印：鼎銘　梁畫

東北軍事戰役的一連串失利，如同中正藝專一般，煙消雲散。

　　1947年夏，梁鼎銘返回杭州，國內局勢依然戰和不明。這期間應為梁鼎銘最能安心創作的歲月。他定居於杭州岳王墳前卅號，為了餬口，這位享譽國內的戰畫家，改以傳統水墨畫謀生。他仿前人慣例，訂定潤例表。他的潤例表有一段前言：「昔日應酬，無物不畫，今限於精力，只擇所好者畫之，其他恕不接件。」此時，他的題材頗為明確，水墨天馬、松鷹（P.108）、柳燕、松石、山水，人物畫則有達摩（P.109）、鍾馗（P.110）等。諸多題材中以天馬尺幅最為多樣。顯然，天馬乃是他當時最為鍾情，同時也是最受時人喜歡的題材。

這年秋天，梁鼎銘在杭州舉行人型展覽活動。我們從這段時期梁鼎銘所描繪的大型作品推估，這是他在中國大陸時期最後一次大展，〈西遷圖〉（P.111上圖）、〈虎鷹圖〉（P.112）等作品應該完成於此一階段。〈西遷圖〉是唯一一幅表現民族血淚的故事，描繪著抗戰期間軍民播遷重慶內地，逆溯三峽，淺灘、暗礁、急流、怒湍等的襲擊，人人自危，命如繫卵，九死一生。船家撐船，乘客驚駭，只有眾志成城者，方能度過難關。雖是流民西遷，卻意味著精誠團結，共赴國難。〈虎鷹圖〉描繪著兩隻巨鷹奮戰三隻猛虎的場景，張爪攫奪，展翅俯衝，躍身怒視，翻轉擊搏，構圖特殊，驚心動魄。這幅作品以高度解剖學的知識，採用透

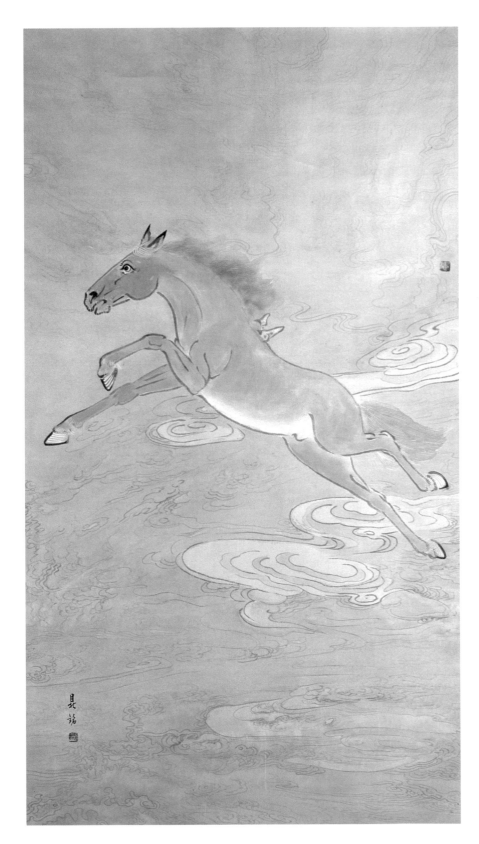

雲端飛倦憩松濤不得聲去一柱高誦歌如風張壽
日上天地一葉宗
戰秦畫主昆銘

視的取景，異於傳統水墨畫那種怒而不威的傳神表現，展現搏擊、翻撲的驚險畫面。梁鼎銘將戰畫的精神轉用於走獸、猛禽的題材，開拓出前人所未有的領域與視覺效果。抗戰期間，梁鼎銘流寓各地，一方面創作宣傳畫，宣揚保家衛國，另一方面以水墨畫為養家餬口的手段。〈醒獅〉(P.115右圖) 採用仰視，突顯出雄獅躍登山頭。杜甫有詩〈望岳〉：「岱宗夫如何，齊魯青未了；造化鐘神秀，陰陽割昏曉；蕩胸生層雲，決眥入歸鳥；會當凌絕頂，一覽眾山小。」頗類此景。〈雄雞壽星蘭〉(P.115左圖) 也是這段時期的作品，雄雞昂然闊步於岩石上方，一足跨出，一足收取，頭頂雞冠，正面迎視：同樣也是突破傳統水墨畫的鳥獸取景，顯示出雄雞的威武氣勢。杭州的定居，戰時八年的驚險生活終獲歇息。〈梁夫人像〉(P.114) 一作則是描繪西湖邊，柳樹擺盪，雙燕翱翔，一部單車，頭戴遮陽帽，迎風向前。梁鼎銘將妻

［上圖］梁鼎銘　達摩　50年代　木刻版畫　36×26cm　款識：鼎銘　鈐印：鼎銘

［左頁圖］梁鼎銘　松鷹──雲清　1948　水墨　135×68cm

釋文：雲端飛倦聽松濤　爪得擎空一柱高　試斂翩風張遠目　上天下地一英豪　戰畫室主鼎銘　鈐印：鼎銘　梁畫

[右頁上圖]
梁鼎銘　西遷圖之三　1947
水墨設色　124×235cm
款識：鼎銘
鈐印：梁鼎銘印

[右頁下圖]
梁鼎銘　並駕　1947
水墨設色　30×35cm
釋文：丹美吾女寶之　鼎銘畫
鈐印：鼎銘　梁畫

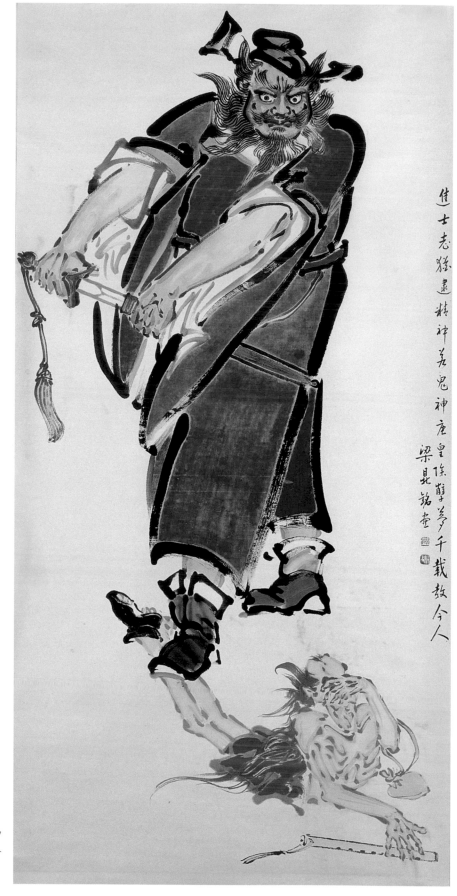

梁鼎銘　鍾馗　1958
勾勒設色　138×69cm
釋文：進士志猶逮　精神苦鬼神
　　　唐皇陰孽夢　千載教今人
　　　梁鼎銘畫
鈐印：鼎銘　梁畫

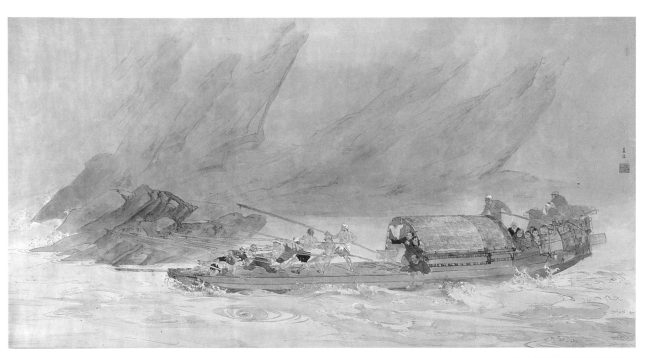

梁鼎銘　虎鷹圖（左堂）　1947
水墨設色　121×247.5cm
款識：鼎銘
鈐印：鼎銘　梁畫　戰畫室
　　　畫大話夢囈生花筆狂
　　　吹作鳥鵾

[右頁圖]
梁鼎銘　虎鷹圖詩　帕1917
行書　63×25.5cm
釋文：風雷鼓舞降飛雄
　　　赫赫山君兩目空
　　　閒紙未能容物在
　　　錦翎被捲霸場中
　　　縱橫恃氣何時盡
　　　幻滅留光永不窮
　　　叱咤於今猶入耳
　　　吟哦迫與九霄通
　　　鼎銘題虎鷹圖詩
鈐印：鼎銘

子表現為現代女子的形象，勇往直前，積極進取。民國女子具有新時代
精神與舊時代的連結。秋天的西湖詩情畫意，燕子飛翔，情趣款款。梁
夫人並未展現開朗神情，而是在婉約神情中給人眉頭深鎖，心事重重之
感。或許戰後的短暫休憩，依然難掩時代波動的餘緒。此時國共之間的
戰事陷入膠著，表面上國民政府居於優勢，其實談談打打，打打停停，
和戰不定，已然逐漸耗去國軍的戰鬥能力與意志。全國軍民歷經八年抗
戰所換來的並非和平生活，而是更為殘酷的民族內訌。對於身膺國家畫
師身分的梁家而言，國家的變動與自身的未來關係密切；身為梁鼎銘的
夫人，身兼支撐家業興衰的重任。梁夫人在杭州西湖畔，豈能置身於國

風雷拔舞降飛雄
赫赫山君兩目光潤
紙不能容物去錦
斂褪捲霧墻中經
橫行筆何時末
幻滅當光永不窮心
噫於今猛入不吟詠
迫歸九霄迴

昆銘題雲廬圖詩

共內戰之事外而不顧。

　　梁鼎銘在「靈谷寺畫室」期間，
其戰馬之雄姿早已偉然成立，栩栩如
生。此一階段之戰馬，乃是他試圖以
西洋理論融會中國傳統水墨寫意精
神的嘗試階段。梁鼎銘在往後寫作
的〈論畫馬〉一文中，引用張彥遠
《歷代名畫記》：「夫象物，必在於
形似，形似須全其骨氣，骨氣形似

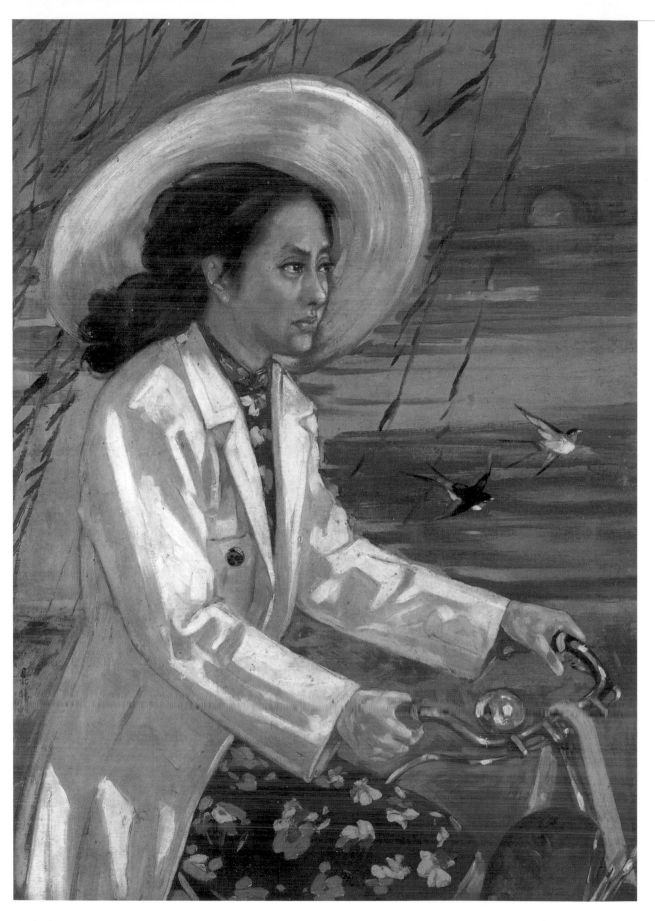

梁鼎銘　雄雞壽星蘭　1947　水墨設色　111.5×39cm
鈐印：鼎銘

梁鼎銘　醒獅　1947　水墨　135×65cm
釋文：長夜方睡醒　橫胸氣蓋境　吼聲勁谷風　百獸驚威猛
　　　戰畫室主鼎銘捷筆
鈐印：鼎銘　梁畫

[左頁圖]
梁鼎銘　梁夫人像　1947　油彩畫布　102×73.5cm

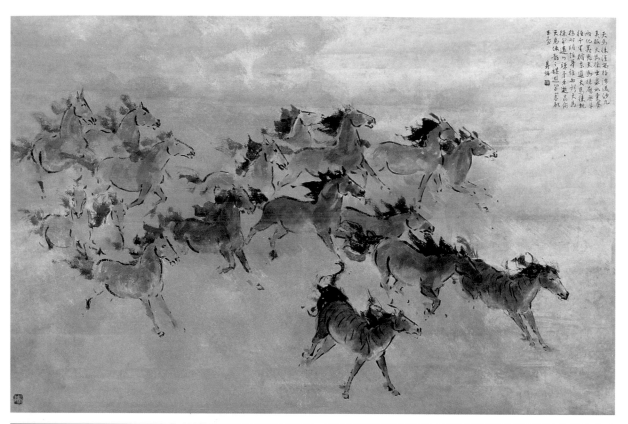

皆本於立意，而歸於用筆，故工畫者多善書。」天馬是梁鼎銘深愛的題材。其表現建立在「真實」的基礎上，由此給予美善的特質。目前所見最早作品為1934年作品〈天馬徠〉，這是他嘗試戰馬的成果之一。異於李公麟傳統工筆馬匹的描繪，梁鼎銘以飛馳於沙場的奔騰天馬，展現出遠近、濃淡的精神。為了研究馬匹，他精心從事馬匹解剖研究。1923年，他曾獲得桂永清將軍贈與馬匹。梁鼎銘終日觀察駿馬舉止，駐足、躍起、奔騰，凝視、聚睛、嘶鳴，回首、轉身、止步，舉凡馬匹之型態與動作、容止與情性，盡皆用心觀察，體會再三。閱數月，梁鼎銘命軍中屠夫，屠馬以為解剖所需，不敢從事。梁鼎銘趨前舉槍斃其騎乘數月之馬匹。此後，則終日解剖，並草寫馬匹骨骼，製作骨架一具，日夜摸索，對照其生前速寫。梁鼎銘的天馬雄姿，開啟民國戰馬的高度表現力，足以與徐悲鴻之馬匹一較高下。戰後，國府局勢快速崩毀的時代，或許戰馬的雄姿才能使梁鼎銘奔馳於廣大無垠的天際。

[左頁上圖]
梁鼎銘　天馬徠　約1934　水墨設色
61×85cm
釋文：
天馬徠，從西極，涉流沙，九夷服。
天馬徠，出泉水，虎脊兩，化若鬼。
天馬徠，歷無草，徑千里，循東里。
天馬徠，執徐時，將搖舉，誰與期。
天馬徠，開遠門，竦予身，逝崑崙。
天馬徠，龍之媒，遊閶闔，觀玉臺。鼎銘
鈐印：鼎銘　梁畫

[左頁左下圖]
東北馬首解剖　1947　水墨
39.8×27.5cm

[左頁右下圖]
天馬四肢骨骼　1947　鉛筆淡彩
39.8×27.5cm

徐悲鴻　六駿圖　1942　水墨　95×181cm（藝術家資料室提供）

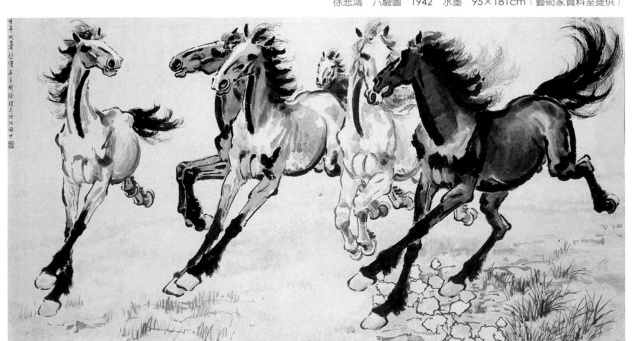

五、倒景興瀾——
渡臺中興

1948 年，遼瀋戰役後，國府敗象急速浮現，國軍節節敗退。1949年12月7日，國府宣布遷都臺北。梁鼎銘於1947年冬天舉家來到臺北，從此定居臺灣，這也是梁鼎銘生命最後階段。梁鼎銘從早歲以藝報國，北伐統一中國後，戰畫達到顛峰；抗戰軍興，顛沛四方，以藝救國；戰後遭逢國共內戰，悽惶不安，流寓於臺灣，最終則投身於藝術教育，執教於復興崗的政戰學校美術科，以他所熱愛的藝術培育下一代。

[下圖] 1957年，四對夫婦於中山堂展場〈仁者壽〉前合影。（左起梁中銘夫婦、梁鼎銘夫婦、梁砥中夫婦、梁又銘夫婦）
[右頁圖] 梁鼎銘　昆陽之戰（局部）　1950　水墨設色　102×69cm

貧病寒窗，獨謳戰歌

我們從梁鼎銘在杭州鬻畫的「梁鼎銘書畫潤例」可以得知，當時國府敗績的氣氛已經瀰漫到民間，譬如「三尺墨天馬十二萬元」的潤例，顯見通貨膨脹十分嚴重。國府為解決通貨膨脹的嚴重問題，不得不於1948年發行金圓券，其結果是抱薪救火。1947年夏天梁鼎銘從北方歸返杭州。東北的遭遇及歸途所見，對於國家命運的走向或許已了然於胸。梁鼎銘返杭後，致力創作，秋天舉行展覽，顯然為籌措渡海的路費。展覽後舉家於1947年冬天來到臺北。那年冬天的臺北，驚人的二二八事件才發生於年初，局面不安。臺灣內部因物資被徵調到大陸進行內戰，物價飛騰，漲幅達到四百倍。梁鼎銘全家來到臺灣，雖然遠離大陸內戰的侵擾，二二八事件的清鄉動作也逐步結束，然而臺灣局勢外弛內張，風聲鶴唳，物資貧乏，生活十分艱困。隔年，他的一件〈晨光靜影〉（P.123上圖）應為籌備臺北、臺中畫展之作品，描繪著從新店溪眺望圓山，畫面給

1949-54年間，梁鼎銘夫婦攝於街頭。

梁鼎銘與妻女攝於杭州南路
畫室。

人寧靜感受。1948年5月梁鼎銘在臺北中山堂舉行畫展，7月在臺中省立圖書館舉行畫展。1949年到香港舉行畫展，夏天返回母親娘家的中山縣翠亨村國父紀念中學進行講演。此後，國府在大陸局勢已無可挽回，歸返臺灣後就沒有再踏上神州大陸。

　　在港期間，梁鼎銘定居於九龍半島，感嘆世態炎涼，〈絕教詩〉「壁上龍形畫已成，往來不見點睛人；常聞門外賓紛富，正是盧中主避塵；一劍何難酬壯士，千金未可屈吾身；此間知己應絕交，獨枕詩書妙入神。」香港展覽似乎給他不愉快的感受。香港雖是英國屬地，彷彿避世桃源，大亂之後，人心不古，雖有展覽，友人絕跡，空言豪奢，徒然唏噓。莫可奈何之際，他寫作〈遷九龍木屋避世〉聊以自慰：「九龍陋室藏閒客，看倦鵬程九萬尺；安步歸來洗耳塵，閉門一笑雲山隔。」這年他留下一幅〈歸帆〉(P.124)作品。一艘帆船，湛藍海天，彷彿逆水行舟，似乎是對於自身環境的自況。大陸局勢已經底定，臺灣前途未卜，舉家終歸何處？

　　1949年8月5日美國杜魯門總統發表「中國政策白皮書」，宣稱中共占

梁鼎銘1948年於臺北中山
堂舉行畫展的展場一景。

1953年梁鼎銘攝於畫展會
場

梁鼎銘　晨光靜影　1948
油彩畫布　61×91cm

領大陸乃因蔣中正自己的錯誤決策與弱點所致。10月5日李宗仁棄職去美就醫，中樞無主。10月24日爆發的古寧頭戰役，國軍大捷，暫挫共軍渡江氣焰，臺灣局勢依然十分危急。12月7日，行政院長閻錫山以行政院長代行發布總統令：「政府遷設臺北，並在西昌設大本營，統率陸海空軍在大陸指揮作戰。此令。」蔣中正以中國國民黨總裁身分潛代總統職責，局勢急速變化，12月10日蔣中正父子飛抵臺北。

1950年1月5日杜魯門總統召開記者會，宣稱：「美國無意介入中國內戰」、「美國不再提供軍援或建議給臺灣」，這意味著美國澈底對臺灣撒手。美國正式棄守中華民國，似乎也有承認中華人民共和國的傾向。臺灣的局面如逆水行舟，屋漏夜雨，盟友不再，孤立無援。1950年3月1日蔣中正在臺復行視事，開始整軍

閻錫山到臺灣後住在臺北市士林區的故居，主屋外牆的碑文。（王庭玫攝）

梁鼎銘　歸帆　1949
油彩畫布　61×91cm

經武，抵禦中共犯臺。文藝方面則由張道藩出任「中國文藝協會理事長」，準備開始整飭思想。臺灣局面，一日多變，難以逆料。

　　1950年6月25日北韓軍隊越過38度線，直撲美國所支持的大韓民國，慘烈的韓戰爆發，大韓民國政府從漢城撤退到釜山。兩天後，美國杜魯門總統宣布海軍第七艦隊協防臺灣海峽。此時，國府逐漸站穩腳跟，痛定思痛，澈底改革黨務、軍務、政務，確立「三分軍事，七分政治」的綱領。臺灣局勢因韓戰爆發，獲得逆轉。盟友支援再次到來，整個局勢方才趨向穩定。盟軍占領日本，對日本政治進行改造，昔日殊死格鬥的敵人，因為共產國際的擴張，態勢急速改變。美國決意扶植日本經濟起飛，對抗中國、北韓及最大敵人蘇聯，冷戰局勢快速展開。不只北韓南侵，越南局勢動盪，1946年11月起胡志明領導的越南獨立同盟會與法國軍隊開戰，美國支持法國。1950年代初期法國軍隊雖然大有斬獲，最終

在1954年奠邊府戰役中潰敗，損失駐越軍隊多達十分之一。此後，法國與北越議和，扶植南越政權。1950年初期，臺灣局勢與東亞局勢一樣混沌不清。

　　梁鼎銘數年來南北奔波，抵臺之初貧病交迫，身為國內最著名戰畫家卻是一文不名。這一年梁鼎銘一家客居杭州南路，1950年他創作一些有關家人的畫作，〈慈母手中線〉(P.126) 為夫人畫作，編織毛線，正面凝視；〈丹貝畫像〉展現聰慧的容貌，背景則大筆處理，顯然為未完成之作。國事蜩螗，貧病交迫，只能以畫自娛。一方面有妻兒在側，心雖踏實，然而國家處境則風雨飄搖。此時他描繪了〈總理廣州蒙難〉(P.129)、〈五月渡瀘〉(P.128)、〈收復國土〉(P.131)、〈昆陽之戰〉(P.119)等系列作品，這些作品隱喻時事，總理蒙難廣州，終復中華，紛亂歸於一統；諸葛武侯五出祈山之前，渡過瀘水安定南蠻，頗有攘外必先安內之隱喻；鄭成功渡臺，收復臺灣，意味著中興在望。這些作品都呈現出與大海有關的畫面，兩岸分治，隔海相望。顯然，國府遷臺，整軍經武，王師渡海北定中原，指日可待。壯志未酬，隔年又畫〈拐子

梁鼎銘　子路言志　50年代
水墨設色　45×61cm

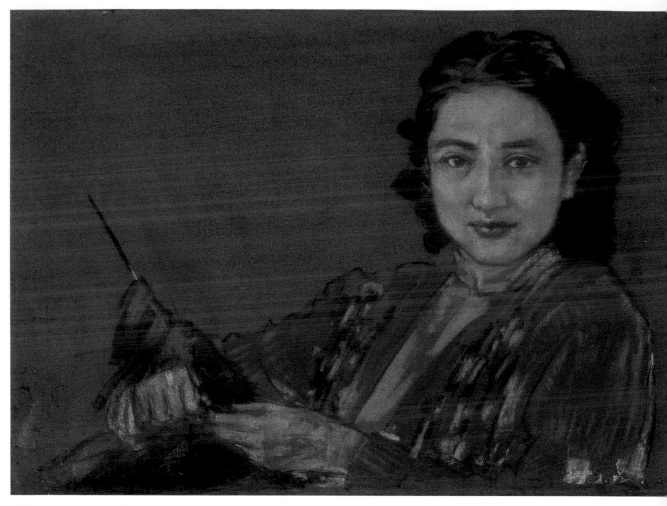

梁鼎銘　慈母手中線　1950
粉彩　44.5×61cm

馬〉（P.132-133）乃是梁鼎銘來到臺灣後最大型戰畫。梁鼎銘來臺之初，遭
受貧困、疾病摧折，題材趨向古代歷史。這幅作品活用往昔戰馬題材，
萬馬奔騰，岳家軍以步兵突擊金人拐子馬。《宋史》有「兀朮有勁軍，
皆重鎧，貫以韋索，三人為聯。」梁鼎銘據此創作此幅巨大作品，畫中
金人三匹馬串連為一，一匹被襲倒地，整隊戰馬則狼狽掙扎。近人開始
存疑，北人使馬，在於英勇馳騁，衝鋒陷陣，如三人一伍一隊，馬匹相
連，勇怯不一，牽一動其二，反生險難。《武經總要》有「東南拐子馬
陣」之說，指其為大陣之左右翼。故「拐子馬陣」為東西馬陣之說，金
人歷史並無使用拐子馬陣之說。即使如此，梁鼎銘在表現這幅作品時，
極盡想像之能事，宛如使觀賞者遠眺畫面，充滿緊張刺激之感。可惜此
一大作之後，他籌劃多年的另一幅大型戰畫〈古寧頭大捷〉剛開始動
筆，卻突然腦溢血倒於畫作之前，未能完成，頗為遺憾。

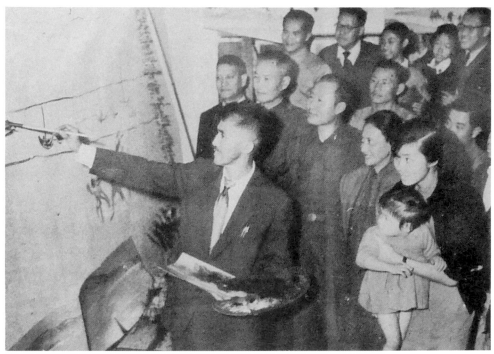

1959年，梁鼎銘在木柵
溝子口畫室為〈古寧頭大
捷〉開筆留影。

梁鼎銘
古寧頭大捷（未完成）
1959　油畫畫布
213×1000cm

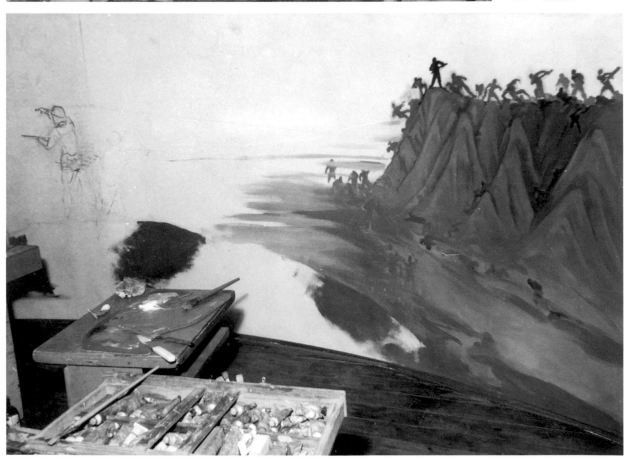

[上圖] 梁鼎銘　五月渡瀘　1950　水墨設色　104×68cm　釋文：鼎銘　鈐印：鼎銘　梁畫

[右頁圖] 梁鼎銘　總理廣州蒙難　1950　水墨設色　104×69cm　款識：鼎銘　鈐印：鼎銘　梁畫

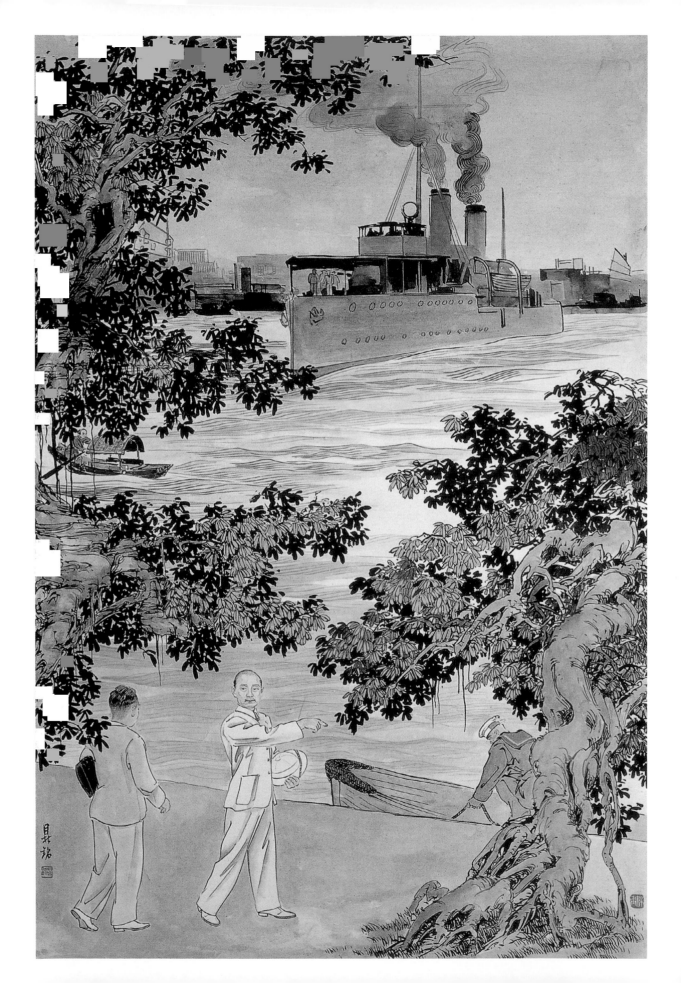

[上圖] 梁鼎銘以古代歷史為題材所作的戰畫〈班超德威西域〉畫稿。

[右頁圖] 梁鼎銘 收復國土 1950 水墨設色 103×69cm 款識：鼎銘 鈐印：鼎銘 梁畫

1951年，梁鼎銘攝於油畫
〈拐子馬〉前。

東京流寓，故國情深

　　中華民國棄守中原，偏安臺灣，局勢卻岌岌可危；隨著冷戰開始，中華民國又受到美國重視，1951年梁鼎銘被派往盟軍設於東京的總部，擔任心理作戰部的工作，在此度過將近一年的歲月，此時，他在日本接觸到前衛繪畫作品。離臺飛機上留有〈1951年6月1夜從臺北飛東京〉詩作。描寫他在飛機上的感言：「展翅沖天半夢醒，萬家燈火暗如螢；螢光漸遠情深處，此身飄渺似光明！閉眼如夢又如醒，低首萬家燈似螢；看是銀河光漸遠，捫心何欲探蒼茫。」這一年國府在臺灣籌設政工幹校，由劉獅出任美術組主任。戰後，臺灣動盪局勢稍歇，日本逐步在二次大戰後的物質貧乏的環境中站立起來，文化活動已經開始復活。這

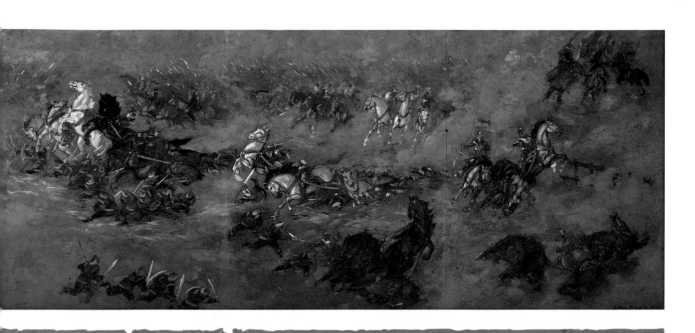

[上圖]
梁鼎銘　拐子馬　1951
油彩夾板　116.5×363cm
國立歷史博物館藏

[下圖]
梁鼎銘　拐子馬　1951
書法　9.5×61cm
（王庭玫攝）

釋文：
金兀术之拐子馬是三馬相連繫
每進一步即用拒馬木推之
只許進而不能退
今大陸共匪之人海戰術是效法
於此
余讀總統墨寶「兀术拐子馬岳
飛以五百人敗之」
故繪此圖為反共抗俄美展出品
鼎銘誌

年8月讀賣新聞社在東京舉行畢卡索大展，這是繼不久前馬諦斯大展後的大型美術展。日本的官展在戰後改組，嶄新出發，成為日本美術展覽會。梁鼎銘前往觀賞展覽，會後留有詩歌〈1951年秋參觀東京第七回美展〉：「自有文章天外臨，胸中度量九重深；紅牋返照硃千色，素紙寒光萬氣尋；一體神工生死相，多紋鬼斧暑寒襟；無言聖教才華人，三昧人間抱璞心。」所謂「紅牋返照硃千色，素紙寒光萬氣尋」，乃說明前衛藝術創新特質，紅色紙張上使用紅色色彩，素色畫面洋溢簡單的色彩，梁鼎銘對此給予評價，因此指出「自有文章天外臨，胸中度量九重深。」

　　東京滯留歲月令人寂寥，尤其是梁鼎銘想起昔日與夫人共生死共患難，夫妻情深，睹物思情，流露出無盡的思鄉之情。〈題若蘭像於東

京春雪中〉：「莫苦春時天地寒，多寒溫自心中悅；環遊少見不寒人，獨賞床前明月潔；明月何如蘭貌嬌，人間盡照別風標；蘭容向我苦中笑，自愧弓藏壯志消；壯志於今盡日吟，詩聲天馬雲山深；冰絃殺伐心音促，骨肉忘機任陸淪；大陸沈淪鷗鷺倦，風雨難辨盧真面；靜觀危坐待黎明，爻象依然無所變；歸去來兮何所之，飛黃紙上躍無期；滄桑聞說有時變，正是言歡別恨時。」梁鼎銘獨在異鄉，孤苦一人，春初獨坐望月，愁思家人，此時他每日吞食藥粉以抑制頭疾，盼能以病言歸而不能，心中懊惱不已，局勢未變，惆悵難耐。梁鼎銘在抗戰軍興之後染有頭疾，一度避居峨嵋山養病。東京駐留期間，每為頭疾所苦，卻無法歸國，其內心之苦痛難以言說。

[右頁上圖]
1951年梁鼎銘（左2）在日本與盟軍友人合影。

[右頁左下圖]
1952年，梁鼎銘在日本與鎌倉大佛合影。

[右頁右下圖]
1951年梁鼎銘在日本從文房堂購買了畫具正走出來。

1951年梁鼎銘攝於日本辦公室。

滯留東京期間，昔日引見梁鼎銘的陳果夫去世，聽聞此事不勝唏噓，數日難以構思輓聯，隔海憑弔，感懷流落天涯，〈為弔陳果夫先生輓不得一言爰為一律以自解1951/9/26〉「為賦新詩弔果夫，三宵三晝一聲無，……云何幻滅滄桑變，生死餘生各海隅。」白居易〈琵琶

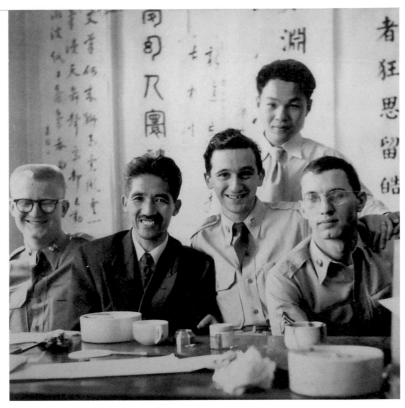

1952年，梁鼎銘在日本留影於國立東京博物館前。

1952年梁鼎銘從日本返臺，家族多人前往迎接的大合照。

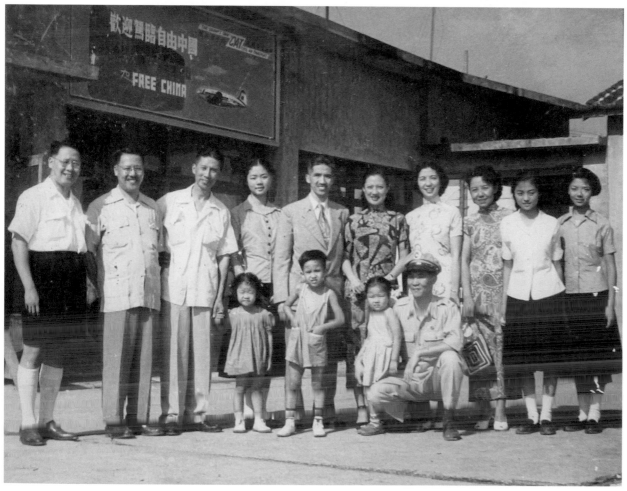

梁鼎銘　復興崗一景
約1956　水彩　39×55cm

行〉：「同是天涯淪落人，相逢何必曾相識」或能比喻梁鼎銘當時的心
境，只是，白居易以相逢不必相識，避免更增愁思，而梁鼎銘則是欲弔
故人，卻千里相隔，無法一訴感傷。

復興崗上，壯志未酬

　　梁鼎銘最後成就在於晚年出任政工幹校美術組主任期間。他興革美
術教育體系，健全美術教學內容，增聘師資，並以其多年思想所成，培
育許多因應時代的優秀學生。

　　梁鼎銘返回臺灣之後，昔日大型戰畫已然不復存在，轉而往古代題

[右頁圖]
梁鼎銘以古代歷史為題材所作的戰畫〈光武中興〉畫稿。

材汲取嶄新靈感，以古勵今，此時他完成〈光武中興〉、〈戚繼光：用狼筅及新武器平定倭寇〉等作品。因應冷戰時期的到來，國際局勢逐漸開始集聚力量，資本主義世界與共產主義集團分庭抗禮，臺灣的中華民國一方面保有聯合國常任理事國席次，一方面與美國聯手，成為防堵蘇聯發展的遠東島鏈之一。國內則是逐漸形成反共抗俄的策略。蘇聯之地位如同往昔侵犯中國的日寇，中國共產黨乃是在其羽翼下撫育成長的傀儡。梁鼎銘的美術成就最終以美術教育理念落實下來，1955年繼劉獅之後，出任政工幹校美術組主任。從此他大刀闊斧整頓系務，梁鼎銘將一年半類似預科的美術科改為三年制，增聘師資。最值得令人津津樂道的是，不惜辛苦數次前往禮聘林克恭擔任教職。在其任內軟硬體設施獲得改善，政工幹校美術組一時成為臺灣師資最為整備，目標明確的美術科系。

梁鼎銘的人格特質中具備傳統文人的精神，每到一處即與文人雅士相互唱和，詩歌往來。在他詩集中，收集許多與各地文士唱和的詩句；來臺後，他與攝影家郎靜山結為莫逆，並與藍蔭鼎交往。因此，禮遇文人，敦聘教師，充分顯示出梁鼎銘具有傳統文士特質之處。

他晚年的重要作品有〈權能圖〉(P.142)，以及油畫作品〈南昌牛行之

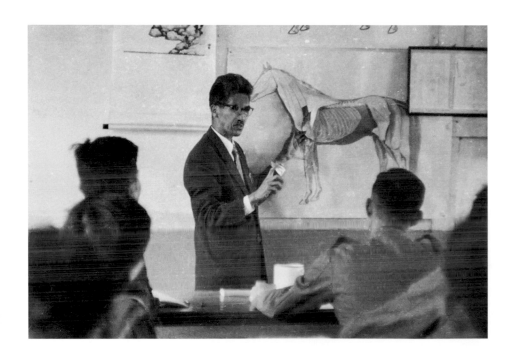

1957年，梁鼎銘在政工幹校教學時講解馬匹結構。

2014年的國防大學復興崗校區美術系館外觀。
（王庭玫攝）

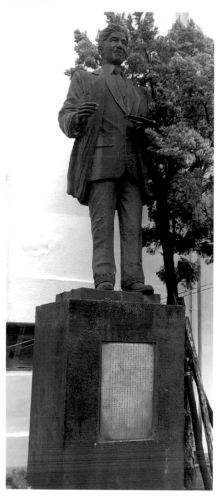

國防大學復興崗校區美術系館前的梁鼎銘塑像。

[右上圖] 梁鼎銘繪編教育部美術課本（封面）
[右中圖] 梁鼎銘繪編教育部美術課本（內谷）
[右下圖] 梁鼎銘所編著的教育部美術四十五年春審
　　　　定教材（藝術家出版社攝）

[上圖]
梁鼎銘（左）與畫家友人林克恭合影。

[下圖]
1956年，梁鼎銘在臺北外交使節團前揮毫畫馬。

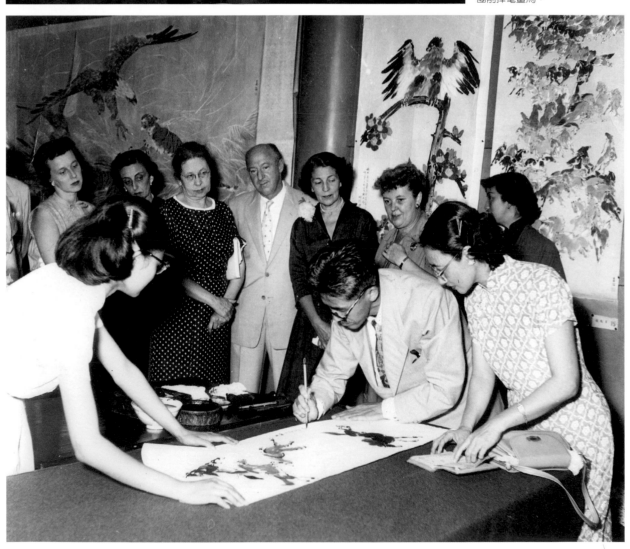

1987年臺灣省立美術館
收購美術作品，梁鼎銘的
180×480cm大幅畫作〈權能
圖〉送審時登記之情形。（藝
術家出版社提供）

役〉、〈惠州之役〉。〈蜀漢三名馬〉落款有：「盡力中原不計程，素
聞金鼓箭弦聲；蹄痕誰見遺真跡，骨相相傳欲奮名；昔日梟雄因史在，
今朝驥德此圖評；玉追赤兔的盧怒，氣配人間政教來。」這幅作品以紅
黑白三種顏色表現出蜀漢時代的三匹名馬，如同顏體線條般的剛健，勾
勒出躍動的馬匹精神。〈騎牛得馬〉（P.144-147）落款有言：「漢光武初起騎
牛殺新野尉乃得馬。」這件作品也以雖是力微，必能中興，鼓舞士氣。
梁鼎銘醉心於畫馬，留有畫馬歌：「一墨渾圓虛此心，二畫穹窿雨欲
臨，三墨承天形素樸，四墨濃中隱峰嶽，五墨回頭望嶽風，六墨渾圓
身中，七墨傳形上至肖，八墨藏膝形至妙，九墨揮空已速雲，十墨縱橫
若三軍。」他在政工幹校期間，自編教材，製作圖儀；並為教育部編定
美術教材，充分發揮關懷藝術教育的長者風範。

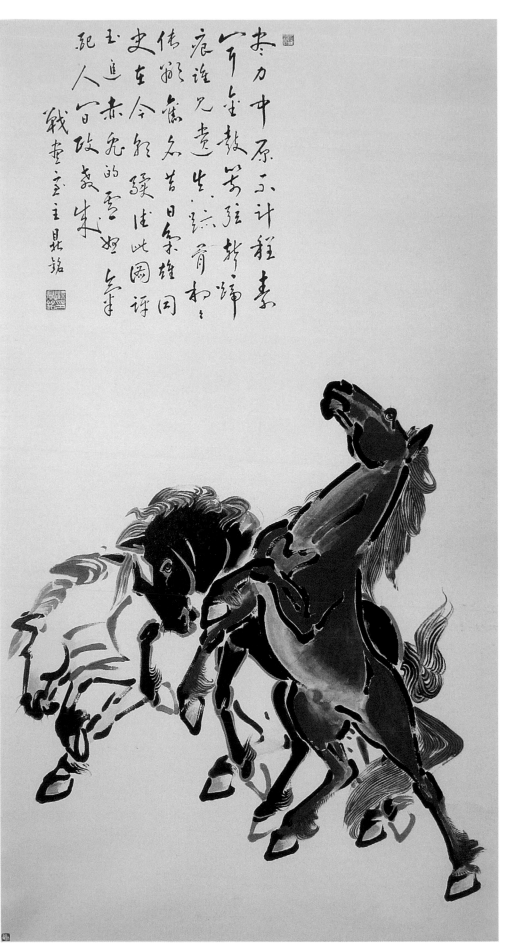

梁鼎銘　蜀漢三名馬
1958　水墨設色
164.5×92cm
釋文：盡力中原不計程
　　　素聞金鼓箭弦聲
　　　蹄痕誰見遺真跡
　　　骨相相傳欲審名
　　　昔日梟雄因史在
　　　今朝驥德此圖評
　　　玉追赤兔的盧恕
　　　氣配人間政教成
　　　戰畫室主鼎銘
鈐印：梁鼎銘印
　　　戰畫室　梁畫

143

漢光武初起騎牛殺新野尉乃得馬

讀後漢書入神而畫
戰畫室主 鼎銘

梁鼎銘
騎牛得馬（四幅）（1）
1958 水墨設色
179×97cm×4
釋文：
漢光武初起騎牛殺新野尉
乃得馬
讀後漢書入神而畫
戰畫室主　鼎銘

144

馬得牛騎

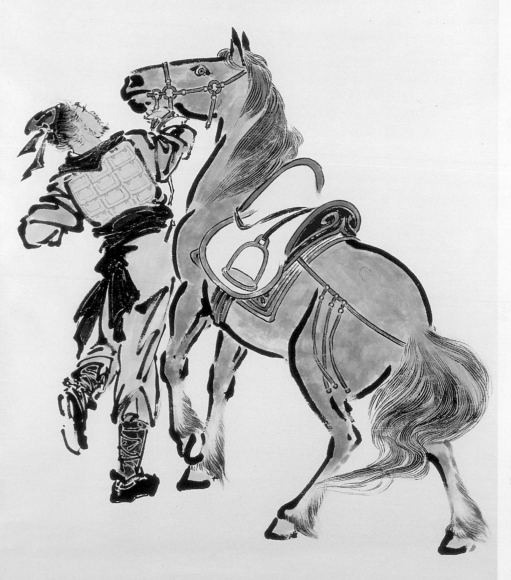

梁鼎銘
騎牛得馬（四幅）（2）
1959　水墨設色
179×97cm×4
釋文：
漢光武初起騎牛殺新野尉
乃得馬
讀後漢書入神而畫
戰畫室主　鼎銘

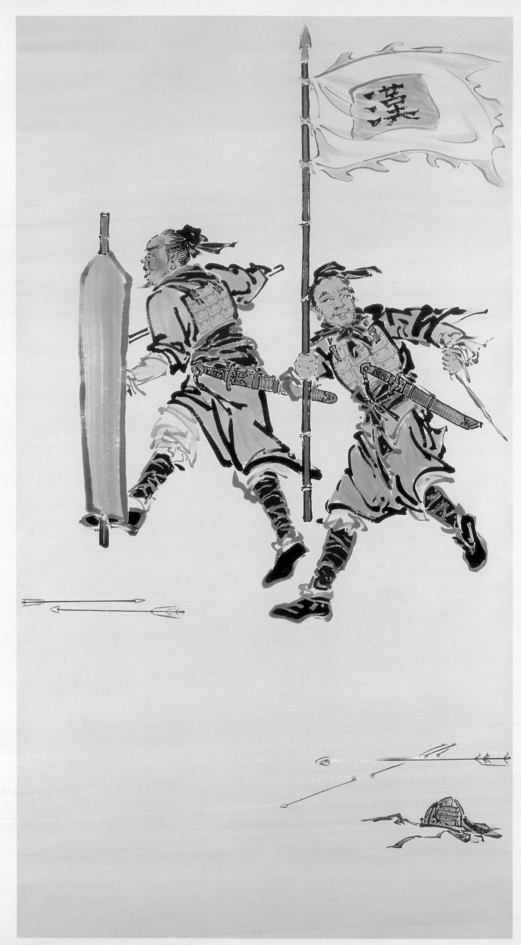

梁鼎銘
騎牛得馬（四幅）（3）
1950 小圃設色
179×97cm×4
釋文：
漢光武初起騎牛縱新野尉
乃得馬
讀後漢書入神而畫
戰畫室主 鼎銘

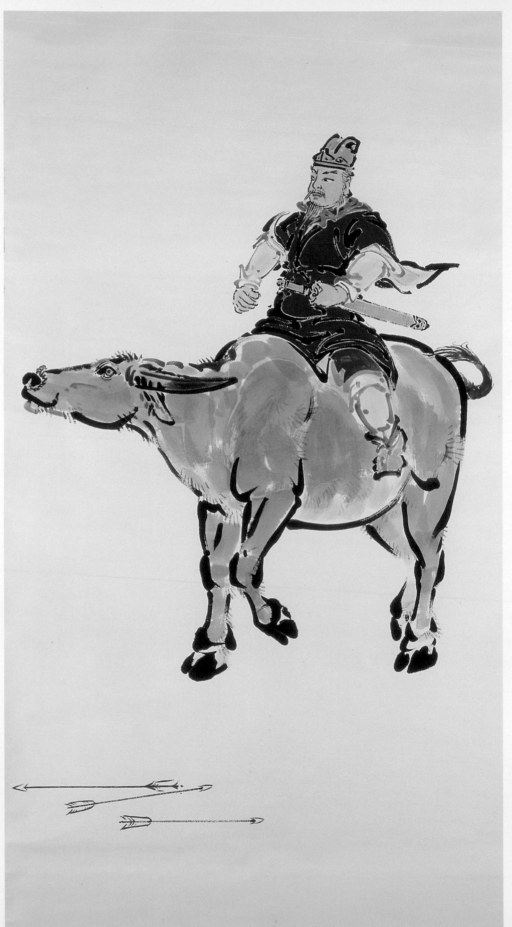

梁鼎銘
騎牛得馬（四幅）（4）
1959　水墨設色
179×97cm×4
釋文：
漢光武初起騎牛殺新野尉
乃得馬
讀後漢書入神而畫
戰畫室主　鼎銘

六、浮雲夢味──
以藝報國，碧血丹青

梁鼎銘一生行徑，充分體現出中國傳統文士，修齊治平的儒家精神。他人格高尚，自有堅持。只是造化弄人，臺灣在1950年代中葉以後快速西化，美術變革瞬息萬變。梁鼎銘早逝，異聲多有。「藝術」以純粹為最高依歸，人品與家國之理念被視為無物，甚而狂狷者以為藝術必須不依傍於家國之理念，因此梁鼎銘的藝術成就逐漸被社會、被畫壇所遺忘。梁鼎銘去世於1959年，至今已近六十年周甲，他的藝術在本世紀初逐漸受到重視，獲得深一層研究。因此，我們於今重新檢視他的藝術成就之際，須從「人與藝」雙向出發，方能窺得全貌。

[下圖] 1958年，梁鼎銘全家福。
[右頁圖] 梁鼎銘留下許多本速寫簿，見其用功之勤。此為他速寫簿中所畫的「愛情鳥」素描。（透出素描簿背面畫稿）

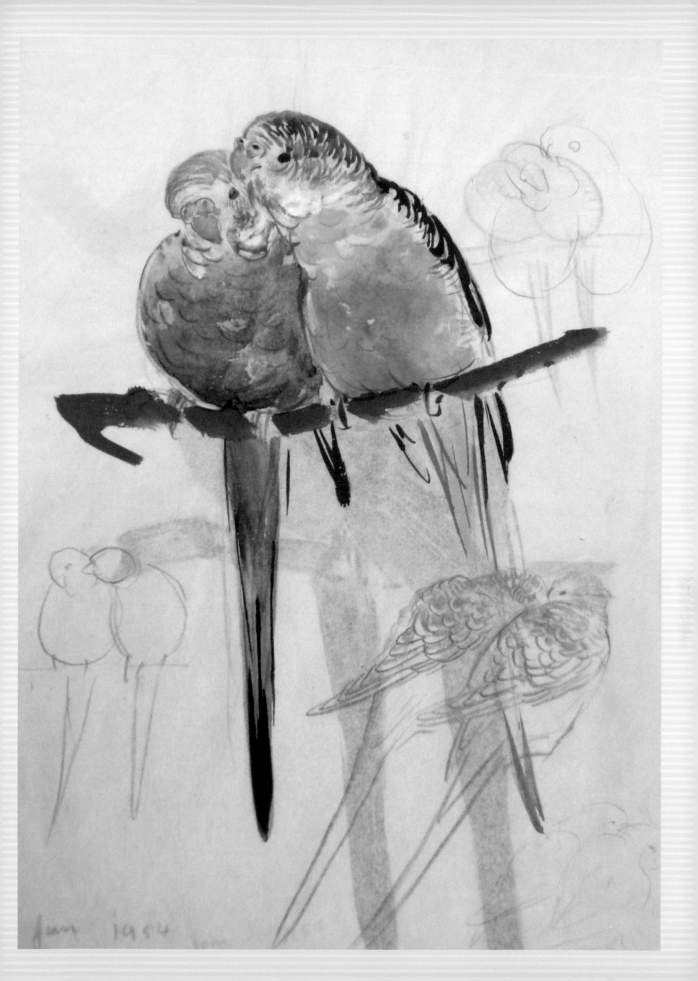

Jan 1954

[右頁左圖]
梁鼎銘　巍峨浩蕩　50年代
楷書對聯　146×27cm×2
釋文：巍峨未倚諸峯勢
　　　浩蕩偏連一氣雄　鼎銘
鈐印：鼎銘

[右頁右上圖]
梁鼎銘寫書法時的神態，攝
於1951年。

[右頁右下圖]
1954年，梁鼎銘在臺北杭州
南路家門外留影。

[左上圖]
梁鼎銘使用的油畫筆、畫板
和油畫顏料。（陳珮藝攝）

[右上、左下、右下圖]
梁鼎銘一生相關的出版品及
畫集。（王庭玫攝）

▌琴詩書畫，人品甦美

　　梁鼎銘出生於清末，活躍於民國初年上海，北伐軍興之前投筆報國。一生戎馬生涯，顛沛四方。就其精神養成而言，素具中國傳統人文精神，舉凡傳統文人素養的詩歌、書法、繪畫及古琴，皆能獨具造詣。向來以為，梁鼎銘為軍人，或者言其為月份牌的廣告畫家，或者為宣傳畫的作者。殊不知，梁鼎銘的精神底蘊深具傳統文人精神，每到窮邊皆能寄情山川，寫景抒情，其丰標非一般人所能及。他去世後，夫人李若蘭集其生前詩稿成《戰畫室主詩集》，于右任為其題款。計收錄「雲峰

巍峩未倚諸峯勢

浩蕩偏連一氣雄

昆銘

【關鍵字】

戰鬥文藝

一方面1950年3月25日舉行「自由中國反共抗俄美術展覽會」，宣示政府戰鬥文藝的開始。5月4日由張道藩、陳紀瀅、尹雪曼、王藍發起中國文藝協會，國民黨中宣部部長張其昀、教育部長程天放、國防部總政戰部主任蔣經國及臺灣省教育廳長陳雪屏等人大力支持，此一團體主要在於呼應政府反共抗俄的政策。1951年政工幹校的成立也是此一思想潮流。同年蔣經國推動「文藝軍中去」，提倡「軍中革命文藝」。1953年8月2日由包遵彭發起成立「中國青年寫作協會」，1955年成立戰鬥文藝隊，相同性質的協會有中國文藝協會、中華文藝獎金委員會、中國婦女寫作協會等。1954年，中國文藝協會由陳紀瀅、王平陵等人發起「文化清潔運動專門研究小組」，發動「文化清潔運動」，所謂黃色、黑色、紅色等文學刊物受到撻伐，建議政府予以禁止。1950年代重要報紙皆出現反共文學，如《中央日報》、《中華日報》、《臺灣新生報》、《掃蕩報》、《公論報》、《自立晚報》。反共抗俄的戰鬥文藝為國府遷臺後，初期最大規模的文藝運動，涉及文學、美術等領域，範圍廣泛；其手法為寫實理念，核心思想為反共抗俄的政策。參與者大都為隨政府渡臺文化界人士，除了發起人張道藩外，成員有三民主義理論健將的壬卓宣、五四才女蘇雪林，具有反抗意識的郭衣洞（柏楊），此外也有純文藝作家的王鼎鈞，畫家梁又銘也是其中成員。中國文藝協會雖是非官方組織，實際上是帶有由中國國民黨強力支持的民間組織，國府來臺初期具有廣大影響力。

幻滅」、「籬外濤聲」、「橫虹飛水」、「倒景興瀾」、「浮雲夢味」、「千變石容」、「風雷一壑」等集。聲韻兼美，意境高雅，間或用典，雅俗共賞，意境自出。民國初年畫家逐漸捨棄傳統，詩歌傳統少有能傳。特別是五四運動一興，白話文被視為新文化，詩歌一道逐漸凋零，彷如陽春白雪。梁鼎銘顛沛各地之際，皆能以詩歌記錄其所見所聞，細讀其詩集得以一窺其內心世界。其行藏諤諤鏗鏗，有所不取，志節高操，不肯就俗。如能閱讀其詩集，必能深刻體會其內心世界。

▌以藝報國，畫藝傳家

「美術」或者「藝術」一詞在民國初年為一個嶄新思想與領域，社會風氣雖然未開，整體氛圍朝向積極進取的面向發展。梁鼎銘在當時技術救國的普遍氛圍下就讀於南洋測繪學校。他畢業後，父母衰老，為謀家計以圖像養家，日後更活躍於上海美術界，從事商用美術之月份牌創作，收入優渥。但他終不為高薪而忘記所為何事，因此投身於黃埔軍校，希望以藝術報國。此一舉措使得梁鼎銘一生置身於藝術救國的偉大宏願當中，國民革命軍北伐、抗戰、臺灣戰鬥文藝無役不與。在民國初年到抗戰期間，許多血性藝術家，大多期許於藝術救國之崇尚理想。今日每言藝術，即以標舉純藝術為取向，另一面向則又深受波依斯影響，高度肯定藝術與社會之密切關係。回顧民國初年到抗戰期間，許多

藝術家皆能以參與救國偉業為偉大志行。所謂純藝術者，在當時純屬極
為少數。雖說藝術家自有其時代精神，或恐不然，其藝術雖具內涵，然
而其時代性恐又另當別論。梁鼎銘以藝報國之精神，特為崇高。他與國
府關係密切，抗戰期間隨軍避難後方；自香港蒙難返國後，時常流寓各
地，鬻畫餬口。相較於抗戰大後方之穩定生活，梁鼎銘自奉之嚴謹，值
得高度深思。

[左圖]
梁鼎銘　古幹奇峯　年代未詳
書法　137×35cm×2
釋文：古幹經年凌氣直
　　　奇峯盡日插雲浮　鼎銘

[右圖]
梁鼎銘　筆筆高峰　年代未詳
行草　53.5×26cm
釋文：筆筆高峰絕世塵
　　　半晴半雨見青茵
　　　雲深未見行人處
　　　卻許狂歌動鬼神　鼎銘

鈐印：鼎銘

153

戰畫典範，畫壇先河

梁鼎銘的戰畫達到民國戰畫表現之顛峰，其成就無人能及。特別是「五大戰畫」中的〈惠州戰蹟圖〉（P.68-69），其規模之宏偉，構圖之新意，表現之動人，已經為民國戰畫史樹立典範。梁鼎銘將西洋戰畫之理念與中國傳統圖畫之表現進行融合，最終回歸到全景圖的表現理念，開啟為人所難能的戰畫創作史頁。國府撤退臺灣之後，梁鼎銘又以其豐富的人文素養將傳統的歷史故事進行視覺化，作為鼓舞軍心的戰畫，蹊徑另闢，中國傳統美術的戰畫獲得嶄新詮釋。

梁鼎銘初為油畫已然開創戰畫之先河，後以水墨設色而使古典故事獲得嶄新面目，凡此皆是近代美術史上承接古今，連接東西的創見。可惜，他諸多精彩戰畫毀於抗戰期間，如今僅能透過現存影像讓我們彷彿經歷北伐、抗戰之艱辛，些許能感受到他創作時理念與豐富的想像力與表現力。

精神流長，藝術衍慶

梁鼎銘乃是傳統中國家庭出身的藝術家，講究修身、齊家、治國、平天下的儒家倫理。他自律甚嚴，以身教垂範後人。就齊家而言，梁氏昆仲學生弟又銘、中銘皆在梁鼎銘教導下成材，往

[左圖] 梁鼎銘　長伴布袋　年代未詳　書法　28.5×10.5cm
　釋文：行也布袋坐也布袋　長伴布袋自然自在
　　　　余以為放下布袋未是佛偈
　　　　長伴布袋而知自然自在方為大乘　鼎銘

[右圖] 梁鼎銘　題墨漬圖　年代未詳　行書　39×27.5cm
　釋文：飛筆何來墨意濃　雲煙氣韻最高峰
　　　　分明萬丈似河漢　卻是千條出海龍
　　　　麗色迎眸如翠羽　雄聲入耳蓋黃鐘
　　　　諸家畫法不須仿　畫史停看又一容
　　　　偶以水漬成圖題此　鼎銘

　鈐印：鼎銘

[左頁上圖] 梁鼎銘五十七歲時寫給四女兒的書法「止於至善」。
[左頁下圖] 2015年，梁鼎銘的長女梁丹美、么女梁丹卉合影。
　　　　　（王庭玫攝）

後皆能以藝許國，成就非凡。至於梁鼎銘後人則皆能傳其精神，梁丹美善於水墨，梁丹丰遊遍世界各國，其采風之速寫感人至深，梁丹平、梁丹貝也以藝聞名，幼女丹卉長於繪畫。梁丹美夫婿姜宗望為雕塑家，梁丹貝夫婿李焜培為水彩畫家。梁鼎銘後人多投身藝林，恐為近代中國美術史中的奇蹟。如無梁鼎銘的言教與身教恐無法如此。再者，政工幹

校美術組在梁鼎銘接任主任後，系務蒸蒸日上，作育英才無數，李奇茂等人皆卓然有成。

梁鼎銘一生經歷清末、民國的大陸時代，以及臺灣時期等階段。局勢多變，藝術長青，他的藝術評價沉睡將近六十年的歲月，近年來逐漸獲得再次審視機會。戰畫易因其「功能」而令人忽視其藝術性。如以時代觀梁鼎銘的成就，無疑地他是我國戰畫的最偉大成就者，如以精神觀梁鼎銘一生的人品與才能，更應給予高度評價。

▌感謝：本書承蒙梁鼎銘家屬授權圖片及資料使用，特此致謝。

[左上圖]
1958年，梁鼎銘全家攝於溝子口家中。

[右上圖]
1952年梁鼎銘自日本返臺，四兄弟合影於機場。左起：梁中銘、梁鼎銘、梁砥中、梁又銘。

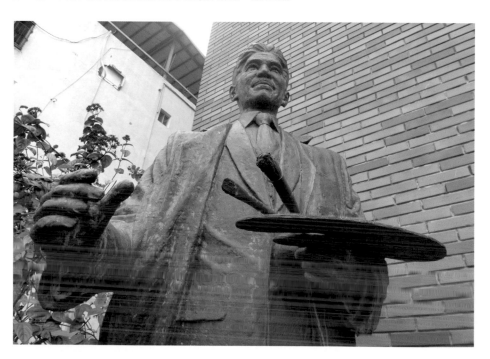

姜宗望雕塑的梁鼎銘雕像，位於梁宅前。（王庭玫攝）

梁鼎銘生平年表

1898	· 一歲。農曆2月初5出生於上海。
1900	· 三歲。隨母親黃金鳳及兄姊躲八國聯軍之亂，避居廣東中山縣外婆家。
1901	· 四歲。住江陰。
1903	· 六歲。曾隨父親梁紫榮住在船上三、四個月。
1904	· 七歲。從上海返回南京。
1905	· 八歲。遷居上海。
1907	· 十歲。進入私塾讀書。
1911	· 十四歲。從上海高昌廟逃到虹口並剪辮。就讀泉漳公學（小學）。
1912	· 十五歲。就讀南洋中學。
1915	· 十八歲。就讀南洋測繪學校。
1916	· 十九歲。在廈門以替人繪像謀生。
1917	· 二十歲。任職上海英美煙草公司廣告部，繪製美人圖。為期八年七個月。
1920	· 二十三歲。完成油畫〈自畫像／舞劍〉、水彩〈雷峰塔〉等。父親自海容級巡洋艦正管輪退休。
1922	· 二十五歲。父親梁紫榮逝世。
1923	· 二十六歲。於上海創立「天化藝術會」。作油畫〈浴後〉等。指導弟弟又銘與中銘繪畫。
1924	· 二十七歲。創作巨幅油畫〈環境〉。
1925	· 二十八歲。辭英美煙草公司的職務。於廣州市個展。
	· 獻身革命，與黃埔軍校創校校長蔣中正見面。
1926	· 二十九歲。3月入黃埔軍校。於校內編《革命畫報》。
	· 設畫室於廣州近郊穗石鄉大石頭。繪巨幅油畫〈沙基血迹圖〉。
1927	· 三十歲。任革命軍總司令部政治部中校藝術股長。
1928	· 三十一歲。主編上海《圖畫京報》。擔任總政部中校藝術科長。
1929	· 三十二歲。奉蔣主席之命，赴法、比、德、義四國考察美術一年。
	· 於《文華》畫報連載〈鼎銘遊記〉。《鼎銘的畫》出版。
1930	· 三十三歲。返國後任中央黨部藝術專員，並於南京設「靈谷寺戰畫室」。
	· 與李若蘭女士結婚。
1931	· 三十四歲。長子小鼎出生。
1932	· 三十五歲。完成〈惠州戰蹟圖〉並公開亮相。
1933	· 三十六歲。長女小蘭（丹美）出生。
1934	· 三十七歲。於中央軍校擔任教官。
1935	· 三十八歲。繪〈濟南戰蹟圖〉、〈廟行戰蹟圖〉、〈南昌戰蹟圖〉。
	· 次女小蕙（丹丰）出生。
1937	· 四十歲。長子去世。三女丹平出生。
	· 繪油畫〈民眾力量圖〉、〈榮歸圖〉、〈廬山〉等。
	· 11月回南京任宣傳委員會第三組長。
	· 遷往武漢，帶領漫畫隊、戲劇隊、藝術股、電影等宣傳。
1938	· 四十一歲。繪100號油畫〈血刃圖〉、〈火鞭圖〉、〈流亡圖〉。
	· 隨軍校到四川銅梁擔任軍校教官。
1939	· 四十二歲。2月於四川成都個展。
	· 4月，於峨嵋山養病。
	· 秋辭去軍校職務，著《三民主義藝術論》。

1940	・四十三歲。繪〈兩雄圖〉。主持戰幹團藝術訓練班於四川綦江。
1941	・四十四歲。飛香港擬赴美宣揚文化，然太平洋戰爭爆發、香港淪陷，自毀100號油畫十餘幅。
1942	・四十五歲。化妝成難民逃離香港。
	・6月，任廣西柳州中正學校校長。
1943	・四十六歲。遷往桂林任行營顧問。
	・四女丹貝出生。
	・8月於湖南衡陽個展；冬天遷至湖南祁陽毛家埠。
1944	・四十七歲。籌建畫室，並赴常德蒐集資料。
	・5月，長沙個展。7月，貴陽個展。
	・前往重慶。
1945	・四十八歲。3月於四川大竹城個展。夏於四川達縣個展、秋於昆明個展。
	・次子灼華出生。戰事結束後攜妻兒飛往上海，與母親團聚。
1946	・四十九歲。遷居杭州西湖畔。於上海、昆明舉辦畫展。
1947	・五十歲。於吉林完成國畫〈油然作雲馬陣圖〉後遷往杭州。於西湖瑪瑙寺繪多幅大畫及小品花鳥禽獸等，並於杭州舉行畫展。冬天初抵臺北。
1948	・五十一歲。5月於臺北中山堂畫展。
	・7月於臺中省立圖書館畫展。
	・么女丹卉出生。
	・赴港澳、廣州一帶，繪多幅風景油畫並完成百餘件速寫。
1949	・五十二歲。1月於香港中國近代書畫匯個展。
	・畫冊《蔣總統速寫像》出版。繪〈歸帆〉等多件油畫。
	・繪「青年十二手則」十二幅。
1950	・五十三歲。生病，家計艱困。
	・繪國畫〈民族復興〉（西安蒙難）、〈百折不回〉、〈民族救星〉、〈昆陽之戰〉、〈關公挑袍〉、〈收復國土〉（鄭成功）等。
1951	・五十四歲。繪油畫〈拐子馬〉、國畫〈孔子於匡〉、〈五月渡瀘〉、〈良玉勤王〉等。
	・赴日本東京盟軍總部心理作戰部任職一年。
	・編繪《中華民族奮鬥——蔣大總統革命精神畫集》。
1952	・五十五歲。母親去世。
1953	・五十六歲。於金門繪〈大陸寫景圖〉等，並於當地展出。
	・於臺北軍人之友社展出〈前線風光〉。
	・足疾數月。
1954	・五十七歲。繪編《憶我河山》鉛筆畫一冊、《鉛筆畫法》三冊。
1955	・五十八歲。繪編初中教科書《最新美術》六冊。
	・擔任教育部美育委員、政工幹部學校美術組主任。
1956	・五十九歲。寫〈中西美術之認識〉及〈論寫馬〉二文；編繪《畫用人體解剖圖》及《動物寫生畫法》六冊。繪巨幅國畫〈仁者壽〉。
	・設立「復興崗戰畫室」。12月於臺北中山堂個展。
1957	・六十歲。2月蒙蔣公召見。
	・2-5月，赴東南亞作畫、展覽、演講，宣揚中華文化。
	・〈寫馬方法〉刊載於美術雜誌。
	・3月，馬尼拉畫展。5月，西貢畫展。
	・11月16日鼎銘畫陳列館開幕。
1958	・六十一歲。完成兩件百號油畫〈南昌牛行之役〉、〈惠州之役〉。

1959	・六十二歲。著手繪製巨幅油畫〈古寧頭大捷〉。
	・3月1日，腦溢血逝世。《鼎銘鉛筆畫》第一冊出版。
1960	・《戰畫室主詩集》、《憶我河山》鉛筆畫冊出版。
	・於臺北市鄒容堂舉辦〈梁鼎銘先生逝世週年紀念展〉。
1961	・於臺北市臺灣省立博物館舉辦〈梁鼎銘先生逝世二週年紀念展〉。
1962	・於臺北市公路黨部舉辦〈梁鼎銘先生逝世三週年紀念家族畫展〉。
	・《梁鼎銘先生畫集》出版。
1963	・中國文化大學「鼎銘堂」揭幕。
1966	・於國軍文藝活動中心舉辦紀念畫展。
1967	・於國軍文藝活動中心舉辦逝世八週年紀念／民族精神畫展。
1969	・於國立歷史博物館舉辦逝世十週年紀念畫展。
1971	・於國軍文藝活動中心舉辦逝世十二週年紀念畫展〈東北東畫展〉。
1975	・於國軍文藝活動中心舉辦逝世十六週年紀念畫展。
1976	・「鼎銘畫陳列館」重新開幕。
1979	・於國軍文藝活動中心舉辦〈民族精神畫展〉、第2屆〈東北東畫展〉。
1982	・政工幹部學校，〈梁鼎銘先生紀念像〉揭幕。
1986	・出版《動物寫生畫集》六輯。
2011	・國立歷史博物館舉辦《鼎藝千秋：梁鼎銘梁又銘梁中銘紀念畫展》，並印行畫冊。
2014	・《臺灣名家美術：梁鼎銘》、《入雲天馬：梁鼎銘寫馬集》出版。
2015	・《家庭美術館——美術家傳記叢書——碧血·戰畫·梁鼎銘》出版。

▌重要參考資料

・梁鼎銘，《鼎銘的畫》，上海，文化美術印刷製版公司，1929。

・梁鼎銘，《蔣總統速寫像》，上海，正氣出版社，1949。

・梁鼎銘，《中華民族奮鬥精神、蔣大總統革命精神畫集》，臺北，中國文化，1951。

・梁鼎銘，《初中最新美術》共六冊，臺北，遠東圖書，1956。

・梁鼎銘，《憶我山河》，臺北，正中出版社，1960。

・梁鼎銘，《戰畫室主詩集》，臺北，梁鼎銘先生遺作出版委員會，1960。

・梁鼎銘先生遺作，《梁鼎銘先生畫集》，臺北，梁鼎銘先生遺作出版委員會，1962。

・梁鼎銘，《總統蔣公速寫像第一輯》，臺北，鼎銘畫陳列室，1977。

・梁鼎銘著，梁雲坡、梁丹丰校訂，《動物寫生畫集：畫獸神態》，臺北，遠東圖書公司，1986。

・梁鼎銘著，梁雲坡、梁丹丰校訂，《動物寫生畫集：繪禽技法》，臺北，遠東圖書公司，1986。

・李超，《上海油畫史》，上海，上海人民出版社，1995。

・朱家麟，《老月份牌》，上海，上海書報，1997。

・潘耀昌，《中國近現代美術教育史》，杭州，中國美術學院出版社，2002。

・林惺嶽，《中國油畫百年史》，臺北，藝術家出版社，2002。

・鄭雅文，《梁鼎銘昆仲繪畫風格之研究》，宜蘭，佛光人文社會學院，2005。

・陳佩佩，《梁鼎銘（1898-1959）大陸時期西畫創作研究》，桃園，中央大學，2006。

・國立歷史博物館編輯委員會編輯，《鼎藝千秋—梁鼎銘、梁又銘、梁中銘紀念畫展》，臺北，國立歷史博物館，2010。

・梁丹美、梁丹卉編，《入雲天馬：梁鼎銘寫馬集》，臺北，鼎銘畫陳列室，2014。

・吳越／鄭治桂，《梁鼎銘》，臺北，香柏樹文創有限公司，2014。

・梁鼎銘，〈什麼叫做眼球運動線條〉，文華，1932。

・梁鼎銘，〈美育問題之獻文〉，未發表稿，1939。

・梁鼎銘，〈三民主義藝術概論〉，廣東高要縣黨部演講稿，1942，黃劍豪紀錄。

・梁鼎銘，〈時代與美術〉，1950年代，臺灣省青年服務團印製。

・梁鼎銘，〈自傳〉，1953年3月稿。

・報紙：《申報》／《良友》。

家庭美術館／美術家傳記叢書

碧血·戰畫·**梁鼎銘**

潘襎／著

國立台灣美術館 策劃　　藝術家 執行

發 行 人｜蕭宗煌
出 版 者｜國立台灣美術館
地　　址｜403臺中市西區五權西路一段2號
電　　話｜(04) 2372-3552
網　　址｜www.ntmofa.gov.tw
策　　劃｜黃才郎、何政廣
審查委員｜王耀庭、陳瑞文、黃冬富、廖新田、蕭瓊瑞
執　　行｜林明賢、蔡明玲
編輯製作｜藝術家出版社
　　　　　｜臺北市重慶南路一段147號6樓
　　　　　｜電話：(02)2371-9692~3
　　　　　｜傳真：(02)2331-7096
編輯顧問｜王秀雄、謝里法、林柏亭、林保堯
總 編 輯｜何政廣
編務總監｜王庭玫
數位後製總監｜陳奕愷
數位後製執行｜陳全明
文圖編採｜郭淑儀、陳珮藝、蔣嘉惠、鄭清清
美術編輯｜王孝嫄、柯美麗、張娟如、張紓嘉、吳心如
行銷總監｜黃淑瑛
行政經理｜陳慧蘭
企劃專員｜陳艾蓮、徐曼淳、林佳瑩

總 經 銷｜時報文化出版企業股份有限公司
倉　　庫｜桃園市龜山區萬壽路二段351號
電　　話｜(02)2306-6842

南部區域代理｜臺南市西門路一段223巷10弄26號
　　　　　　｜電話：(06)261-7268
　　　　　　｜傳真：(06)263-7698
製版印刷｜欣佑彩色製版印刷股份有限公司
裝　　訂｜聿成裝訂股份有限公司
電子出版團隊｜圓滿數位科技有限公司

初　　版｜2015年9月
定　　價｜新臺幣600元

統一編號GPN 1010401327
ISBN 978-986-04-5601-1

法律顧問　蕭雄淋
版權所有，未經許可禁止翻印或轉載
行政院新聞局出版事業登記證局版臺業字第1749號

國家圖書館出版品預行編目資料

碧血·戰畫·梁鼎銘／潘襎 著
-- 初版 -- 臺中市：國立台灣美術館，2015.09
　160面：19×26公分　（家庭美術館）

ISBN　978-986-04-5601-1　（平裝）

1.梁鼎銘　2.畫家　3.臺灣傳記

940.9933　　　　　　　　　104015205